我愛 NU'EST

大風文化

# 目 次 Contents

**✱ 日本出道：**
　　**櫻花妹的反應出乎預期，闖蕩日本大成功！**
❥ 日本未出道，已有六千名粉絲參與慶祝活動
❥ 日本慶祝活動上，成員卯足全力拿出看家本領
❥ 於日本正式出道，攻佔海外再添一筆
❥ 發行日本首張單曲，以白馬王子造型現身
❥ 日本瘋狂宣傳行程後，海外行程依舊沒停
❥ 推出第二張日文單曲、首張日文專輯
❥ 因海外市場流失國內人氣，開始陷入低潮

# 第 3 章　選秀重生
## ★創下歌壇逆襲神話★

❥ 發行三週年紀念單曲，限量版竟然乏人問津？
❥ 《Q is.》收錄創作曲，未引起關注和討論
❥ 《CANVAS》拿下亞軍，但銷售成績慘敗
❥ 放下身段，重新當練習生，奮力一搏！
❥ 節目初期飽受批評，慢慢找回初心和舞台實力
❥ 透過節目展現獨特魅力，粉絲數量激速飆升
❥ 節目中令人難忘的畫面，每一幕都經典又感人
❥ 選秀重生！旼炫進入限定團體 WANNA ONE
❥ 歌曲逆襲各大排行榜，音樂節目重新入榜
❥ 歌曲逆行成績令人驚訝，成員邀約不斷

# 第 8 章　JR 金鍾炫
## ★溫柔穩重國民隊長★

❧ 以獨特方式霸氣寵粉，照顧特別害羞的粉絲
❧ 用眼神確認台下每位粉絲，越來越懂愛的表達
❧ 以積極又正面的形象，受邀代言豆奶飲料
❧ MAMA 日本舞台上，與歌壇天后寶兒破天荒合作

## 第11章　REN 崔珉起
### ★極品四次元花美男★　　　　　　　151

❧ 髮色、髮型變化最多，各種造型都能完美消化
❧ 最欣賞 Lady GaGa、G-Dragon 及東方神起
❧ 回憶練習生生涯，思鄉情緒最難克服
❧ 藝名有「蓮花」之意，期許在演藝圈美艷盛開
❧ 出道初期在時尚圈備受青睞，更獲電視劇邀約
❧ 外表雖然清秀漂亮，但骨子裡其實很 man
❧ 男扮女裝，美貌程度一等一的出眾
❧ 選秀節目表現可圈可點，人氣火速攀升
❧ 睽違五年，SBS 電視劇《四子》參一角
❧ 關心社會議題，為了弱勢族群勇敢發聲
❧ 發行創作繪本展現才藝，將收益捐給弱勢兒童
❧ 個人首次見面會表現亮眼，展現超凡魅力

# 第1章

# NU'EST 誕生

★ Pledis 娛樂首個男團 ★

## After School 師弟團，NU'EST 強勢登場

韓國女團 After School 曾經以一曲〈BANG ！〉的打鼓舞造成韓國歌壇風潮，甚至紅遍全亞洲，她們以節奏強勁的音樂曲風和整齊劃一的帥氣舞蹈風格，在當時一片可愛女團風潮中，殺出一條獨樹一格的血路。而所屬的經紀公司 Pledis 娛樂，也因為 After School 的走紅而被粉絲們所熟知。在 After School 於韓國競爭激烈的女團市場中站穩一席地位後，大家都在引頸期盼，這家經紀公司會不會推出男子團體？果然不負眾望，2011 年的 Pledis 娛樂家族聖誕合輯《Happy Pledis》中，出現了男團的身影，正是現在大家熟知的 NU'EST 成員們。

憑藉著師姊 After School 的氣勢和人氣，2011 年合輯《Happy Pledis》的主打歌〈Love Letter〉，NU'EST 就初試啼聲，不僅在 MV 出現身影，在鏡頭前更與 After School 成員們和當時紅透韓國樂壇的女神級歌手孫淡妃開心地互動。也因為〈Love Letter〉這首歌的發行，NU'EST 當時還隨師姊們登上年末《SBS 歌謠大戰》的絢爛舞台演出。正式

出道前，能有這麼好的曝光機會，是許多新人團體夢寐以求的呢！有同公司 A 咖前輩的光環加持，彷彿幫他們打了一劑強心針！從那時候開始，許多粉絲就已開始默默注意著 NU'EST，更期待他們風光出道的日子。

## 公司力捧新人團體，出道前就有專屬雜誌發行

NU'EST 在正式定名前的團名為「Pledis Boys」，以經紀公司的名字命名。最早期，Pledis Boys 這個團體還有其他同公司的男練習生，加上常被稱為是「男版的 After School」，所以出道前他們也曾被稱為「After School Boys」。Pledis 娛樂第一次推出男子團體，「Pledis Boys」馬上得到粉絲和媒體的高度關注，而他們也立志和師姊 After School 一樣，成為韓國樂壇與眾不同的男子團體。出道前，除了在合輯中首度亮相，2011 年，NU'EST 也曾與當今 SEVENTEEN 的隊長 S.COUPS 共同出演 A.S. BLUE 出道曲〈Wonder Boy〉的 MV 和現場舞台。

2012 年 1 月，Pledis 娛樂公開團名 NU'EST、團體預

告照和個人照後，NU'EST 還登上所屬經紀公司發行的雜誌
《PLEDIS BOYS MAGAZINE》創刊號封面，顯見經紀公司從
出道前，就非常重視他們的誕生，還有專屬的雜誌伴隨宣傳
效應。雜誌從封面到內頁都是滿滿的 NU'EST，除了時尚帥
氣的寫真之外，針對團員們的介紹和訪問，更能加深粉絲們
對他們的了解和印象。此外，《PLEDIS BOYS MAGAZINE》
還增添了時尚元素、流行趨勢、韓國演藝動態的消息，是
本內容豐富多元的刊物，主打的讀者群不只是熱愛追星的
青少年，也包含 20 歲以上的年輕人。當時《PLEDIS BOYS
MAGAZINE》創下經紀公司發行刊物的創舉，在韓國歌壇帶
動起一股新風潮。

## 與男團 EXO、B.A.P 同期出道，一點也不畏懼

而後，他們於 2012 年 3 月 15 日正式出道。Pledis 娛樂
針對團名做了完整的解釋：NU 代表著「新」、Establish 是
「創立」、Style 是「風格」、Tempo 是「音樂節奏」，結
合這幾項元素，就是 NU'EST 團名的意義，而完整團名有著

「創立新型態風格音樂」的深層涵意。一直到現在，NU'EST 經歷了多年波折、風光等事情後，還謹守著這些初衷沒有改變呢！

在當年的韓國樂壇中，男子團體競爭相當激烈，大眾和媒體都十分好奇，NU'EST 是否會像師姊 After School 一樣，順利闖出屬於他們自己獨特的強烈風格？當時，所屬經紀公司 Pledis 娛樂自信滿滿地表示：「NU'EST 與男子團體 EXO、B.A.P 都是同年出道[※]，但一點也不擔心或害怕競爭，因為 NU'EST 團體兼具偶像外貌和實力派唱將的條件。」

## 出道舞台緊張又興奮，開心之情溢於言表

2012 年 3 月，NU'EST 的出道作品〈FACE〉推出前，團體及個人的音樂影像預告片也陸續公開，一步步慢慢挑起粉絲們的好奇心及等待的情緒。終於在 3 月 15 日當天，NU'EST 在韓國 Mnet 音樂現場節目《M! Countdown》正式出道，獻出了專屬於 NU'EST 第一次的公開舞台。

隊長 JR 談及出道舞台時，他坦言：「上台演出時，心情

※註：韓國男子團體 B.A.P 的出道時間為 2012 年 1 月 27 日，EXO 的出道時間為 2012 年 4 月 8 日。

真的很緊張也很興奮，雖然一直擔心出錯，但還好最後零失誤，我特別感謝幫我們加油打氣的親朋好友，面對大家的出道祝賀，滿懷感激之心。」ARON 覺得出道舞台一下子就結束了，因為音樂一下，站在舞台上的他，滿腦子只知道認真唱歌、跳舞，直到表演完還在緊張，下台後，才漸漸消除緊張感，但已覺得四肢無力。

　　白虎則是感動到幾乎要哭了出來，特別是聽到粉絲的應援聲，內心有種「啊～現在才是開始」的使命感。旼炫以「緊張到快死掉」來形容當下的心情，而出道曲的舞蹈編排是「椅子舞」，他覺得坐在台上的「椅子」感覺心臟跳得更快、更緊張。REN 也同樣緊張，但他表示一下台在後台馬上得到許多人稱讚，有種無比開心、幸福的感覺。

## 一鳴驚人的出道曲〈FACE〉，反應青少年的問題

　　首支單曲〈FACE〉正式發行，引起了不錯的回響和注意。這首主打歌〈FACE〉不管是歌詞內容和意義，或是 MV 的主題風格，都把重點集中在校園暴力和社會孤立等問題，在當

時算是很特別的歌曲議題。隊長 JR 曾表示:「我們的出道曲〈FACE〉,點出了社會的十大問題,希望大眾在欣賞我們演出、聽我們的歌曲時,一起思考這些社會問題。」

而 NU'EST 亮眼的外型和實力的唱跳技能,加上歌曲話題特殊,很快在當年新人團體中脫穎而出,出道單曲的銷量是韓國 Gaon 音樂榜月榜中的第十一名。主打歌〈FACE〉更在 Melon 音源網站排行榜最高達到十五名,對於剛出道的新人團體來說,已算是交出漂亮的成績單。〈FACE〉的 MV 至 2019 年 5 月時,更累積觀看次數超過一億次。截至 2018 年 12 月 24 日前,〈FACE〉的 MV 還曾為韓國男子團體出道曲於 YouTube 觀看次數最高紀錄保持者,於觀看次數最多的 YouTube 韓國 MV 也榜上有名。

## 「L.O.Λ.E」正式誕生,愛意滿滿的粉絲名確立

2012 年 5 月 21 日,經紀公司 Pledis 娛樂於官方推特上,正式宣布粉絲官方名稱為「L.O.Λ.E」,這個名字來自於 NU'EST 的韓文團名「뉴이스트」的子音字母「ㄴㅇㅅㅌ」,從

NU'EST 出道前，就開始追隨他們好一陣子的粉絲，知道這個好消息都開心極了，因為偶像的專屬粉絲名對粉絲來說，有著身分被確認的重大意義呢！而不會韓文的粉絲也不用擔心，因為「L.O.Λ.E」的唸法同英文單字「LOVE」。多麼充滿巧思的粉絲名啊～想必從那時候開始，NU'EST 的粉絲就感受到偶像對他們充滿愛的認證了！

　　韓國偶像除了粉絲名以外，招牌的問候語也是非常必要的，而且需要讓人一聽就容易記憶。NU'EST 的開場問候語為：「Show Time NU'EST Time 大家好（全體），Urban Electro Band（Aron），我們是 NU'EST！（全體）。」而結束時的問候語為：「那麼到現在為止是（JR），Urban Electro Band（Aron），我們是 NU'EST，謝謝大家（全體）！」NU'EST 的問候語從出道以來有過韓文版、日文版及中文版，三國語言版本與各國粉絲溝通無礙。不過，要特別說明的是，旼炫參與 WANNA ONE 時期時，NU'EST 的四人分隊 NU'EST W 則不使用問候語。

## 應援色由螢光淡粉紅，變為深綠色＋亮粉色

　　剛出道時，NU'EST 一直是以可愛又顯眼的螢光淡粉紅色為應援色，這個顏色與他們出道以來的形象非常吻合，因為從他們出道開始，不管是專輯封面設計、宣傳照背景，甚至是服裝的顏色元素中，都可以找到粉紅色的蹤影哦！粉紅色對於男生來說，是陽剛酷帥中帶點溫柔、可愛、親切的調味料，這與 NU'EST 出道以來樹立的形象完全 match 啊！舞台上的 NU'EST 男孩們，唱歌跳舞時展現了帥氣的模樣，但私下或平時的互動卻是溫暖又討人喜愛，對粉絲更是親切感十足、沒有距離感呢！

　　不過，在 2018 年 1 月 1 日時，NU'EST 的官方應援色竟然有了變化，也象徵了他們在出道多年後的種種歷練及改變，意義更加深遠。在新的一年的一開始，經紀公司官方正式公告 NU'EST 的應援色，不再是單色的螢光淡粉紅色，而改為由 Deep Teal（深綠色 #00313C）和 Vivid Pink（亮粉色 #E31C79）組成的雙色！深綠色代表著穩重、堅毅不搖的NU'EST，亮粉色則代表無時無刻都給予 NU'EST 正面能量、

不離不棄守護在他們身邊的粉絲們。

雙色搭配而成的應援色，比起以往的單色雖然複雜一點，應援活動時想必也較難準備，但呈現出夢幻又神祕的感覺，且比以往更具意義也更特別。而深綠色代表的 NU'EST，以及亮粉色代表的「L.O.Λ.E」，兩者結合在一起，也象徵著生生世世永不分離。有趣的是，NU'EST 這個雙色的應援色，剛好與韓國樂天 LOTTE 推出的鯊魚造型冰棒的外包裝很類似，因此有粉絲把 NU'EST 的雙色應援色，直接稱為「Jaws Bar 色」。喜歡 NU'EST 的粉絲們，到韓國旅遊時，記得要吃吃看這這款水果口味的冰棒哦！

## 發行首張迷你專輯《Action》，回歸韓國樂壇

出道單曲〈FACE〉一鳴驚人後，NU'EST 於 2012 年 7 月 11 日，發行首張迷你專輯《Action》回歸韓國樂壇。被喻為 2012 年音樂界超強新銳韓國男團的 NU'EST，當時一公開新專輯的封面照，馬上吸引了粉絲們的視線。照片中，NU'EST 每位成員都畫著當時前衛的媚惑眼線，「煙燻妝」的

潮流就是從那時起。而時髦的造型和氣勢十足的態度，完美呈現了 NU'EST 自信滿滿的樣貌，不管是外型或是氣勢都透露出他們的企圖心，更展現了歌壇當時前所未有的偶像魅力，讓粉絲們一看就怦然心動啊！

首次回歸樂壇的主打歌〈Action〉中，NU'EST 就像是青少年的代言人，透過歌曲幫十幾歲的青少年說出心聲，反應心裡承受的壓力和感情壓抑，這首歌曲強調的是表現自我、爭取自由及追求煥然一新的心情。而有了出道曲的各種經驗和磨練後，在首張迷你專輯《Action》中，他們也表現了升級後的音樂實力和舞台魅力，每一次的現場演出都更加精彩，更能抓住粉絲們的視線，彷彿如魚得水般的順利呢！

## 後續曲〈Not Over You〉輕快又真摯

繼首張迷你專輯的主打歌〈Action〉後，他們再以〈Not Over You〉進行後續曲活動，展現了與主打歌不同的風格，而是較為輕鬆的主題和曲風，並添加了輕快的 rap，透過歌曲傳達少年純情與真摯的情懷。〈Not Over You〉一曲節奏

明快，搭配現代的流行舞步，整首歌曲在各方面都呈現出清新爽朗的樣子。〈Not Over You〉的歌詞表達的是曾經相愛的戀人再次邂逅的心動時刻。歌曲坦率真摯的歌詞，搭配 NU'EST 特有的乾淨聲線，完全展現了他們與實際年齡相當的自然男孩風。

從這時候起，就有不少粉絲開始期待他們每次新歌的議題，顯示他們的音樂，在當時已經能夠引起青少年的共鳴和認同。而一出道就身為「青少年發言人」的 NU'EST，也獲得韓國童軍協會選為榮譽大使，接下了為青少年溝通的使命，成為青少年的學習典範。另外，向來以形象健康清新為重的速食龍頭麥當勞，也邀請 NU'EST 為韓國區的形象代言人。

## 擴及海外市場，開始在日本等地舉辦活動

NU'EST 在首張迷你專輯《Action》結束宣傳期後，出道短短四個月，便開始擴及海外市場，不僅擔任日本大型聯合演唱會 K-Dream Live 的開場表演嘉賓，這場演唱會也讓他們在日本打開知名度，許多日本粉絲在看完開場後，都為

之深深著迷。而繼日本之後，NU'EST 於 2012 年 8 月前往泰國宣傳，在當地的 Siam Paragon Paraguay Royal Grand Hotel（巴拉圭皇家大酒店）舉行粉絲見面會「NU'EST the 1st Face to Face in Thailand」，獲得許多泰國粉絲支持。在 2012 年 12 月前，NU'EST 又陸續飛往澳洲、新加坡，剛出道海外行程就滿檔，實在是新人團體少見的例子。雖然身為新人團體，但他們擴及海外的決心，打從一開始就目標明確，韓國的粉絲們也十分期待他們能順利站上國際舞台。

　　出道一年半時，NU'EST 以超級暢銷曲〈FACE〉已在全亞洲大受歡迎，不枉費他們出道初期就勤跑海外行程，而後他們再以第二張迷你專輯同名主打歌曲〈Hello〉獲得注意，這首歌當時攻佔台灣各大韓語排行榜前 10 名，十分受到青睞。

## 《夢話》造型突破，打造青春活潑的全新形象

　　在粉絲們的引頸期盼下，2013 年 9 月 17 日，他們又推出韓語迷你專輯《Sleep Talking（夢話）》，同名主打歌

〈Sleep Talking〉，主要描述對心儀的女孩只敢在夢中告白的心情。NU'EST 當時被問起哪位成員是最會說夢話的人？成員們十分有默契、有志一同回答：「白虎！」還加碼爆料他睡著時，不但會自言自語，還能跟其他成員對話呢！最好笑的是，白虎常常睡到一半突然彈起來，卻又馬上躺回去，被公認是「夢裡最有戲」的成員。

在韓語迷你專輯《Sleep Talking》時期，NU'EST 的造型也有了突破，出道第一年，他們多半以冷色調時尚潮服為主，但出道第二年開始轉變為青春活潑、鮮豔色系的造型，外型依舊相當亮眼，充滿了陽光男孩般的氣息。最讓人印象深刻的是，為了營造與歌曲〈Sleep Talking〉中相符合的神祕夢幻感，擅長舞蹈的五位成員們，當時還特別創造了新鮮有趣的「夢話舞」和「鬧鐘舞」，展現出 NU'EST 可愛又充滿震撼氣勢的舞蹈風格。

〈Sleep Talking〉的 MV，當時整整拍攝了三天兩夜，旻泫那時透露，最後一幕是五人躺在床上，當旻泫看到現場擺設的瞬間，他想起自己以前就夢過同樣的場景，連自己都感到十分神奇，所以算是「美夢成真」囉！不過他們當時被問及，成員們是否夢過對方？成員們紛紛開玩笑表示：「我

們完全不想夢到彼此，因為已經天天 24 小時黏在一起了，如果連夢裡也要相見，那一定會覺得太膩了！」

　　而出道後，NU'EST 成員們最先感受到的是成名帶來的隱私問題，因為走在路上，隨時可能被路人認出來，但他們一點都不覺得困擾或有負擔，對他們來說，反而更在意自己肩負了更大的責任感和使命感，包括行為舉止和態度都需要多加注意、避免有負面的影響。一直到現在，NU'EST 也時時把這種責任感放在心上，因此出道至今，他們幾乎沒有負面新聞出現，果然是充滿正面能量的偶像。

我愛 NU'EST

# 第2章

# 海外發展

## ★中日境遇大不同★

## 中國出道：
## 以六人組成 NU'EST-M，未能順利突圍！

　　韓國偶像團體前往中國發展，為了能打破語言隔閡，經常在團中加入中國籍成員，用以擴大市場。2013 年結束之前，NU'EST 也前往中國打拼，甚至還組了 NU'EST-M，頗具歌壇前輩 SUPER JUNIOR-M 的路線，不過很可惜，他們沒有成功，這段過去或許很多人已經遺忘。

### ◎中韓經紀公司合作推出中國限定團體 NU'EST-M

　　2013 年，NU'EST 在韓國有點小小成績後，經紀公司 Pledis Entertainment 便與中國的樂華娛樂合作，推出中國限定團體 NU'EST-M 正式進軍中國市場。當時，中韓兩國的經紀公司合作，還盛大召開了記者會，中韓兩方經紀公司於 2013 年 11 月 11 日在北京舉行名為「星際聯盟 天作之合」的媒體發布會，正式向大眾宣告兩家公司的跨國合作，共同推出團體 NU'EST-M，這天也是他們首度於中國亮相的日子。

　　NU'EST-M 是 NU'EST 的五名成員，再加上中國的人氣

偶像符龍飛（JASON）所組成的 6 人團體。當時，符龍飛是中國樂華娛樂簽約的新人偶像，由於之前曾到韓國當過練習生，接受過嚴格的藝能訓練，因此當時選了他與 NU'EST 一起組成 NU'EST-M，希望能在他的帶領之下，突破語言障礙，於中國闖出名號。不過，剛組成團體時，成員們彼此的語言還不太能溝通，符龍飛當時就坦言，自己雖然去韓國受訓過，但韓文程度還不太熟練。NU'EST-M 的出道曲為〈夢到你〉，這首中文歌是 NU'EST 的韓文歌〈Sleep Talking〉的中文版。想聽 NU'EST 唱這首中文版的粉絲們，趕快上網搜尋看看哦！

### ◎ M 的三重意義為 Marvelous、Multiply、Mystic

至於，NU'EST-M 這個團體名稱的意義為何？ NU'EST 團名每個字母原本代表的意思為：「NU（全新的），Establish（建立），Style（風格），Tempo（節奏）」，合在一起有「establishing a new style of music（建立音樂的新風格）」之意，新加入的「M」字母與 SM 公司的 Super Junior-M、EXO-M 的「Mandarin（中國話）」涵義不同，而是蘊含了「Marvelous（卓越）、Multiply（多樣性）、Mystic（神祕）」三重涵義，因此完整團名有著「建立卓越、

多樣性、神祕的音樂新風格」之意。NU'EST 在韓國出道時，就是以嶄新的偶像形象和音樂風格著稱，因此前往中國發展時，也希望中國的粉絲能對他們留下這方面強烈的印象。

### ◎ REN 與中國女演員合演夫妻，女大男小經驗不足？

其實 2013 年 11 月，NU'EST-M 在中國正式出道前，他們就提前四個月，於 7 月 10 日隨同門師姐 After School 飛抵北京，參加所屬經紀公司 PLEDIS ENTERTAINMENT 與中國樂華娛樂的合作簽約儀式。此外，在 NU'EST-M 尚未在中國出道前，團中的花美男成員 REN 就和中國的女演員阿蘭合演過連續劇《龍門鏢局 2》，當時阿蘭還爆料說：「雖然 REN 飾演我的老公，但他實際上沒有戀愛經驗，所以和我一起拍戲時，他對戲都非常害羞呢！」那時，REN 和阿蘭兩人實際年齡相差 8 歲，女大男小扮起夫妻，果然有點壓力，不過事隔多年，REN 已越來越成熟穩重（咦？有嗎？），如果再與女演員搭檔演出夫妻，應該能夠駕輕就熟吧！

# 日本出道：
# 櫻花妹的反應出乎預期，闖蕩日本大成功！

NU'EST 的外型從出道開始就備受關注，姣好的外貌和前衛的造型，非常適合打入競爭激烈的日本偶像市場，而他們也真的在韓國出道不久後，就在日本正式出道、推出作品，而且很快地擄獲了櫻花妹的芳心呢！

### ◎日本未出道，已有六千名粉絲參與慶祝活動

2014 年 3 月，NU'EST 雖然尚未在日本正式出道，卻分別在大阪 Theater BRAVA、東京 ZEPP TOKYO 兩地，舉行了兩天共四場的演出活動，總共吸引了六千名日本粉絲參與其中，與 NU'EST 一同慶祝韓國出道兩週年的日子。這樣的成績和人氣，對剛出道的韓國新人團體來說，反應已相當不錯，也因此替他們打了一劑強心針，對於之後在日本正式出道充滿了信心。

## ◎日本慶祝活動上，成員卯足全力拿出看家本領

NU'EST 在每一場歷時兩小時的表演中，都精心安排了特別舞台，像是成員們上演日文版韓劇《繼承者們》的惡搞橋段（註：《繼承者們》為當時火紅的韓劇，由李敏鎬、朴信惠主演），而 JR 和 ARON 合唱了日本嘻哈團體 M-Flo 的〈Miss You〉，白虎與十一位兒童舞者一同表演日本樂團生物股長的〈Joyful〉，旼泫和 Ren 分別演唱了拿手的日文歌曲。成員們別出心裁、誠意滿滿的舞台，當時受到許多日本媒體和粉絲的好評，而這場活動最後，NU'EST 還邀請了五位來自日本官方後援會 L.O.Λ.E Japan 的幸運粉絲，在後台與他們近距離相見歡，展現了滿滿的親切感。

## ◎於日本正式出道，攻佔海外再添一筆

2014 年 7 月，NU'EST 以首張韓文正規專輯《Re:BIRTH》及主打歌〈Good Bye Bye〉於韓國短暫宣傳回歸後，繼續把主力放在海外發展上。7 月 30 日，NU'EST 終於在日本推出 BEST ALBUM《NU'EST BEST IN KOREA》，而這天也是他們正式在日本出道的日子。

### ◎發行日本首張單曲，以白馬王子造型現身

NU'EST 向外宣告於日本出道後，2014 年 8 月開始，舉行了大規模的日本巡迴演唱會，於名古屋、大阪、東京等各大城市舉行演唱會。看似重心在日本市場，卻於 9 月在南美舉行巡迴，前往智利、秘魯、巴西等國家開唱，這時期的 NU'EST，時常忙於海外演出，鮮少在韓國國內與粉絲見面。結束南美巡演後，2014 年 11 月 5 日，NU'EST 發行日本首張單曲《Shalala Ring》，他們演唱著日文歌，咬字和發音都獲得不錯的評價，並且以白馬王子般的全身白造型出現在日本粉絲眼前，溫柔又迷人的清新形象，很快就獲得日本粉絲強烈好感。

### ◎日本瘋狂宣傳行程後，海外行程依舊沒停

結束日本單曲的宣傳活動後，NU'EST 又緊鑼密鼓地展開歐洲巡迴演出，前往羅馬尼亞、義大利等國家開唱，與更多海外粉絲見面，希望能讓世界各地的粉絲認可他們的聲音和才華。但可惜的是，成員白虎因為聲帶息肉的手術需要靜養，因此他暫停了演藝活動，只好無奈地缺席歐洲巡演。不難發現，2014 年 NU'EST 的工作行程，將整個演出重心都擺在海

外，過於頻繁和密集的海外行程，使得他們在韓國的人氣大不如前，專輯銷量每況愈下，成為日後發展的一大瓶頸。

### ◎推出第二張日文單曲、首張日文專輯

2015年，NU'EST把工作主力放在日本發展上。3月起，他們在日本展開巡迴演唱會《NU'EST JAPAN TOUR 2015-SHOWTIME》後，繼發行日本首張單曲《Shalala Ring》後，同年5月20日，他們又發行日本第二張單曲《NA. NA.NA. 淚》。接著，11月18日，他們再發行首張日本專輯《Bridge the World》，這張專輯更打進了日本公信榜Oricon排行榜第二名，這一年他們在日本的成績相當不錯。

### ◎因海外市場流失國內人氣，開始陷入低潮期

2015年的NU'EST幾乎把全部重心放在日本音樂市場，在年末也在日本稍稍得到了豐收的果實，不過因為種種的原因，這卻是他們在日本發行的最後一張作品，也相隔許久沒再踏上日本宣傳。終究，韓國歌手還是得在國內紮穩腳步、穩固人氣，才有可能走得長久。此外，2016年1月9日，由成員REN主演、其他四位成員一起出演的日本電影《Their

Distance》於日本上映，但他們卻因為在韓國人氣不佳，在
票房考量之下，這部片當時未能於韓國上映。不過在熬了幾
年後，NU'EST 因《PRODUCE 101》人氣飆升，這部電影不
但在韓國上映，更發行了值得珍藏的 DVD。

# 第3章

# 選秀重生

★創下歌壇逆襲神話★

## 發行三週年紀念單曲，限量版竟然乏人問津？

2015 年 3 月 15 日，NU'EST 為了迎接在韓國出道三週年紀念，特別推出紀念單曲專輯《I'm Bad》，主打歌「I'm Bad」，歌詞內容描述戀人分手後，男生把真實心情隱藏起來的心境。但經紀公司因為種種考量，決定不讓他們參加音樂節目進行宣傳，當時這項決定讓許多久等他們回歸的韓國粉絲有點失望。

另外，進行聲帶手術後的白虎，那時依然在手術恢復期，沒有辦法參與 A 面曲錄製，只參與了 B 面曲的錄製。看似 NU'EST 風光發行出道三週年專輯，照理說，應該是非常歡樂和值得慶祝的大事，但僅限量發行五千張的單曲專輯，並未造成搶購熱潮，這也代表他們在韓國的人氣備受嚴苛的考驗，更埋下了日後低潮的種子。

## 《Q is.》收錄創作曲，未引起關注和討論

然而，2016 年的 NU'EST 在人氣方面也沒任何起色，在睽違一年多後，2 月 17 日，NU'EST 以第四張迷你專輯《Q is.》回歸韓國樂壇，主打歌〈Overcome（女王的騎士）〉的歌詞，描寫使用驅除痛苦的咒語守護心愛之人的內容，雖然歌詞的意境別出心裁，而且擅長音樂創作的白虎，親自參與此次專輯的製作，專輯中還收錄了成員們的自創曲，但這些努力都沒有受到太多關注和討論聲浪，成員們的付出沒有被大眾看見，自創曲也沒有獲得熱烈討論，當時對成員們來說，無疑感到十分遺憾，也對自己的未來憂心忡忡。

## 《CANVAS》拿下亞軍，但銷售成績慘敗

2016 年開始，從 NU'EST 的回歸頻率看來，頗有想要挽回韓國樂壇地位的決心，他們於同年 8 月 29 日，以第五張迷你專輯《CANVAS》再次回歸，主打歌〈Love Paint（Every

Afternoon）〉的歌詞描寫了男人遇見命中註定女孩的心情，那就像是在黑白的畫布上，加入多樣的色彩，愛情讓畫布形成了一幅協調又美麗的畫。

這張專輯雖然在 SBS 音樂節目《THE SHOW》第一次成為一位候補，但最後還是沒有順利拿下一位，只拿到了第二名的成績，已經是他們出道至 2016 年前，名次最高的一次，但在實體唱片銷售市場上的反應卻極差，在韓國只賣出六千三百多張專輯，NU'EST 延續前一年的消沉，整體氣勢繼續陷入一片低迷中。

## 放下身段，重新當練習生，奮力一搏！

2017 年 2 月 24 日，Pledis 娛樂在 NU'EST 官方 Cafe 宣布他們將暫停演藝活動，除了因受傷休養中的 ARON 外，其餘四名成員：JR、白虎、旼炫、REN 將以本名參加《PRODUCE 101》第二季。當時，出道將近五年的 NU'EST，決定加入《PRODUCE 101》第二季，與其他經紀公司尚未出道過的練習生一起參與生存節目、接受各種磨練和評比時，許多粉絲

都感到不可置信，心中對他們有萬分的不捨。

NU'EST 幾年以來，早已發過多張專輯，甚至在海外各國也發展過，現在卻一切要從零開始，想必他們的內心也有不小的掙扎和衝擊吧？但就為了「永不放棄」的精神，成員們忍辱負重、咬緊牙關加入這個節目，調整好心態準備重新出發，努力在大眾面前，表現出最佳狀態，奮力一搏，因為他們都明白這是 NU'EST 最後翻身的機會了！

## 節目初期飽受批評，慢慢找回初心和舞台實力

《PRODUCE 101》第二季一開始，NU'EST 的表現不如預期，甚至被批評為「實力確實不夠」，聽到如此的評價，他們的內心自然是十分焦急、不願認輸，卻也不諱言：「很多人都說我們的團體失敗了，或許我們的公司也這樣認為，因為 NU'EST 的專輯都不賣，我們也無法理直氣壯地對經紀公司提出發片的要求。在加入《PRODUCE 101》第二季前，我們真的覺得 NU'EST 似乎走到了盡頭。」

節目初期，四人飽受壓力和批評，這些聲音也影響了

他們的表現，導致演出失常或未達水準，還好他們逐漸找回初心和信心，表現越來越亮眼，也越來越有人氣。NU'EST之前發行過的專輯，也因為這個節目播出後，重新在韓國HANTEO榜、Aladdin和Yes24等排行榜陸續逆行、再度進榜，嚇壞了所有人，甚至包含他們自己呢！有的舊專輯還緊急補貨，而且一度補貨速度還趕不上銷售速度，真的相當厲害！

## 透過節目展現獨特魅力，粉絲數量激速飆升

《PRODUCE 101》第二季中，NU'EST隊長JR提到自己出道前當了八年的練習生，那段辛苦的歲月，以及出道五年後還參加生存節目再次當起練習生，這些經歷和變動，不管是JR自己或粉絲們想來都備感心酸。好在經過節目第一次分組評價後，大部分的評審都給予好評認可，開始展現出穩定、令人眼睛一亮的演出，實力也漸漸受到肯定。慢慢找回對舞台的自信後，除了沒有參加節目的ARON外，在《PRODUCE 101》第二季中，旼炫變成了人人尊敬的PD，白虎開始展現

各種性感面貌，JR 找到屬於他的路線，花美男 REN 則慢慢一點一滴地不經意散發出獨特的舞台魅力。在成員們都對這個節目型態更加熟悉後，演出都經常得到意外的絕佳回響。

隨著節目的播出，原本認識或不認識 NU'EST 的觀眾，都慢慢地發現他們的長處和魅力，不管是從哪一個階段開始喜歡 NU'EST、飯上的時間有多長，都可以肯定一件事情，那就是透過《PRODUCE 101》第二季的節目，NU'EST 成員們分別重新定位自己，並且讓更多人看到他們的絕佳表現、認識他們的個性，當時 NU'EST 放手一搏決定參加此節目，真的一點也沒做錯選擇。

## 節目中令人難忘的畫面，每一幕都經典又感人

最令人感到興奮的是，NU'EST 參與節目的四名成員：JR、白虎、旼泫、REN 都順利挺進決賽，《PRODUCE 101》第二季四人的舞台演出，有許多粉絲印象深刻的畫面，例如：旼炫的嗓音讓〈Never〉這首歌一開始就很有氣勢，那引人入勝的聲音，從第一句就讓人忍不住豎起耳朵呢！白虎有一

段玩火的舞台也讓人記憶深刻，而且他從那時起，就展現了完全享受於舞台的模樣，連笑容都是發自內心的自然。身為隊長的 JR，則表現出滿滿的責任心和使命感，即使他自己內心常常有很多壓力和擔心，但還是隱藏得很好，這些方面的個性，在節目細微處也都能感受到呢！

REN 的真性情也在《PRODUCE 101》第二季展露無遺，某次，他因為不能站上舞台一起表演而落淚了，他難過又發自內心地表達心情說：「我覺得站在舞台上的他們很帥氣！」這話對一位出道多年的歌手來說，心裡一定非常刺痛，畢竟，NU'EST 在參與這個節目前，已經上過好幾次音樂節目演出，舞台對他們來說，不只是工作，更是生活、人生的一大部分，但來到《PRODUCE 101》第二季，他們就是從零開始的練習生，跟其他人一樣，為了站上絢爛的舞台得到眾人關注而努力，他們跟其他未出道過的練習生一樣，在同一起跑點上為了夢想競爭著！

## 選秀重生！旼炫進入限定團體 WANNA ONE

《PRODUCE 101》第二季第十集，想必是許多粉絲們最難忘也最感動的一集內容，節目中出現四位成員一起走到最後一輪的畫面，那種暫時鬆了一口氣、沒有對不起自己的壓力，只有他們四人最清楚。而 REN 更是激動到當場下跪，台下觀眾和電視機前支持他們的粉絲，無不在這一刻為了他們的努力和堅持歡呼！節目中，四位成員的互動不算多，但從加入 Pledis 娛樂成為練習生開始，到出道後再次在選秀節目擔任練習生，這些年一路走來，他們的革命情感絕對不足為外人道，那種深厚的情感只有他們自己知道。

節目結束後，旼炫以第九名的成績進入期間限定團體 WANNA ONE，獲得出道資格，而其他三人 JR、白虎、REN 則以高分慘遭淘汰。在節目中深受其他練習生與導師信任，甚至被稱為「國民隊長」的 JR 拿到第十四名的成績，白虎和 REN 則分別為第十三名和第二十名。這個結果讓很多人跌破眼鏡，因為很多觀眾都認為，以他們的表現不可能只有一人進入 WANNA ONE。而事隔兩年後，也傳出節目的公平性有

待質疑，但不管過程和結果如何，NU'EST 當時已成為韓國熱搜榜的關鍵字，以前發行過的歌曲，逆襲各大音源排行榜，名次或許已不那麼重要，最重要的是，他們實力和魅力已不受名次或公正性所牽絆和阻撓！

## 歌曲逆襲各大排行榜，音樂節目重新入榜

由於節目爆紅的後續效應十分強勁，尤其歌曲〈Hello〉最高更攻佔了 Genie 第一名的寶座，這股逆襲勢力相當兇猛呢！而為了答謝眾多支持他們的粉絲，NU'EST 特地公開〈Hello〉特別版視頻。〈Hello〉是 NU'EST 出道初期發行的歌曲，在四年後再次翻紅始料未及，而特別版視頻在發布後，觀看數量不斷火速上升，還進入了即時熱搜榜，為 NU'EST 的人氣再次助攻。不只歌曲逆襲大成功，《PRODUCE 101》第二季最後一集播出後，NU'EST 的官方粉絲俱樂部會員數量由二萬五千名倍增為五萬名，成員們個人的 Instagram 粉絲追蹤數也史無前例地狂飆上升！

除了上述的逆行紀錄，2017 年第 25 週韓國 Gaon 排行

榜數位音樂排行榜上，發行超過四年的〈Hello〉於 Gaon 榜上由第 68 名逆行至第 20 名，〈Love Paint（Every Afternoon）〉與〈Daybreak（Minhyun & JR）〉首次進榜，也分別拿下第 71 名、第 91 名。另外，〈Hello〉更在音樂節目《人氣歌謠》和《Music Bank》中逆襲回榜，在沒有任何宣傳活動下，竟然還在《人氣歌謠》獲得第 11 名，刷新他們出道至 2017 年的最佳紀錄！

## 歌曲逆行成績令人驚訝，成員邀約不斷

歌曲獲得關注之外，NU'EST 的成員們也因此得到更多工作機會及代言邀約。而之前 NU'EST 曾至日本發展所拍的電影，也終於獲得韓國電影院的認可，決定公開上映由 REN 主演、其他四位成員一起出演的日本電影《Their Distance》，對他們來說，種種的收穫有種苦盡甘來的感受。

另外，成員 JR 與 REN 也在此時第一次接到廣告代言，兩人為化妝保養品牌 LABIOTTE 代言，並於新商品第一天販售時就造成排隊購買效應，甚至連品牌官方網路商店的庫存

都售罄呢！JR 與 REN 乘著這股氣勢，也第一次擔任了綜藝節目的固定班底，JR 加入 JTBC 電視台的綜藝節目《夜行鬼怪》，REN 則加入《自討苦吃》。NU'EST 的時代，就從此刻火力展開！

## 苦盡甘來！正式成為橫掃一位的大勢偶像

　　若要廣泛的定義，NU'EST 的低潮期其實不只是 2015、2016 年這兩年而已，對他們來說，剛出道時，雖然在歌壇上引起不小的注意和粉絲的追蹤，但也不算是大紅大紫。NU'EST 出道歷經了 2611 天，在 2019 年 5 月，才以五位成員的完整體，正式拿下音樂節目的一位，這也是他們出道以來，第一次拿下一位。因此他們後來都認為，NU'EST 真正走低潮的時期，長達六年之久，真的是很長的一段辛苦路啊！

　　2019 年 5 月 25 日，NU'EST 全體成員出演綜藝節目《柳熙烈的寫生簿》時，成員們就談起過去這段辛酸血淚史，白虎表示：「我們是韓國歌壇中，出道後最久才拿到一位的偶像團體。」即使是笑著談起這段回憶，但他們的背後其實充

滿了各種艱辛的過程，每位成員的內心產生過無數次天人交戰或不確定感，這些都不是外人能感受的。旼炫更透露：「我們經過長達六年的低潮期，剛出道後，我們一直以為，只要能定期推出專輯、到海外舉辦巡演，歌唱事業就能一切順利，沒想到，2015 年開始，漸漸感受到我們的活動範圍和規格都越來越小了。甚至有一天，當我們要登台表演時，卻聽到工作人員說，因為經費不足的關係，我們等等演唱無法使用 in-ear monitor（耳內監聽器）。」

## 坦然面對一切，永不放棄，逆轉勝再度翻紅

　　旼炫和其他成員在那時期，聽到因為經費不足，而無法有足夠設備演出時，內心其實非常難過和無力，但是表演即將開始，他們也只能想辦法克服困難，無法多要求什麼或想太多，但旼炫回想這段事情時坦言：「老實說，我當時在心裡出現一個念頭，覺得 NU'EST 若再這樣下去，歌手的生涯一定即將走到盡頭！」談到這段辛酸史，JR 也坦言：「我記得，那時候我們和公司的合約期剩沒多少時間了，那時覺

得公司一定不會跟我們續約，心想著成員們能聚在一起的時間應該也不多了，也因為這種想法，後來才決定咬著牙出演《PRODUCE 101》第二季，一切從練習生再次開始。」

　　現在回想起來，還好 NU'EST 沒有放棄最後希望，手牽手、肩並肩，一起熬過了各種挑戰，終於在 2019 年 2 月全員合體發光發熱，以完整體正式在歌壇二次出擊，猛烈地拿下各種冠軍！NU'EST 的真實故事不但是「逆襲神話」，對許多人來說，更是勵志的典範和故事呢！

# 第 4 章

# 四人組合

★趁勝追擊組成 NU'EST W 子團★

## 趁勝追擊！推出小分隊 NU'EST W 回歸韓國樂壇

　　《PRODUCE 101》節目結束之後，由於條約明文規定 WANNA ONE 的成員不能同時進行原本經紀公司的演藝活動，因此旼炫在 WANNA ONE 的一年半合約結束前，無法同時以原屬團體 NU'EST 的名義活動。NU'EST 的其他四位成員為了不讓粉絲們等太久，加上此時是他們重新開始的大好機會，於是 Pledis 娛樂火速應變，特別將 JR、ARON、白虎、REN 四人組成 NU'EST W 小分隊。這個團名的英文字「W」是 Waiting（等待）的意思，有著「等待旼炫歸隊」及「與長期等待他們回歸的粉絲再次見面」的雙重意義，真的是非常好的喻意呢！

　　因為參加選秀節目翻紅，讓 NU'EST 再次受到關注，以往的歌曲〈Hello〉更是大逆襲重新進入排行榜，因此 NU'EST 在 2017 年 7 月 14 日，特別推出 2017 年版的〈Hello〉，並於 2017 年 7 月 25 日，以 NU'EST W 的名義發行數位單曲〈If You〉，這首歌曲迅速獲得粉絲們廣大的回響，可稱為是 NU'EST W 專輯的先行曲。NU'EST W

出道後的首支新曲〈If You〉發表後，第一個小時便在韓國 Genie、Bugs、Naver 等音源網站空降第一名，刷新了 NU'EST 出道以來新歌發行後第一小時的最佳成績。這些新紀錄對他們來說，已經是比以往進步許多的成績，而他們也從那時開始，強烈感受到自己的高人氣已不同以往。

## 直播節目突破最高人次，愛心數創下一億新高

2017 年 7 月 25 日發行單曲〈If You〉當晚，NU'EST W 的 V live 直播節目，為成員白虎於 6 月 22 日遭到黑函攻擊與 7 月 3 日父親意外過世後，第一次公開出現在大眾前，因此擔心白虎已久的粉絲們，當然不會錯過看到他的機會，當晚四人的 V live 直播節目，於結束前湧入了共 50 萬觀看人次之多！而這天的 V live 直播節目，在 7 月 27 日重新播放後，愛心數更突破了一億新高。

從歌曲的反應和直播節目的觀看人次來看，NU'EST 即使是以分隊 NU'EST W 和粉絲見面，依舊受到高度關注和喜愛。更厲害的是，〈If You〉當時並沒有拍攝 MV，也沒有在任何

節目中宣傳，但這首歌卻憑藉著數位音源的成績，成了發行後隔週音樂節目《音樂中心》的一位候補歌曲，雖然最終只獲得排行第二名，但已是當時 NU'EST 出道以來，第一次於無線電視台音樂節目成為一位候補。為了感謝粉絲對他們的回歸如此支持，NU'EST W 在 2017 年 8 月 17 日的音樂節目《M! Countdown》，特地帶來了〈Hello〉和〈If You〉的特別舞台。

## 打鐵趁熱！韓國粉絲見面會，門票火速完售

2017 年 8 月 26 ～ 27 日，NU'EST W 乘勝追擊，在韓國舉行兩場粉絲見面會《L.O.Λ.E & DREAM》，才剛開賣三分鐘門票馬上被粉絲搶購一空，僅一萬張門票卻引來二十五萬人搶購潮，導致網路售票系統不斷癱瘓。而兩場見面會的現場，都造成盛大空前的爆滿，顯見他們的人氣和運勢一路往上衝！另外，在 NU'EST 出道 2000 日的當天，REN 的粉絲與慈善品牌合作，共同捐贈了 630 多萬韓元給慰安婦機構，這筆可觀的金額，創下粉絲界中的最高捐款金額。

## 首張迷你專輯獲銷售佳績，拿下音樂節目一位

2017 年 10 月 10 日，NU'EST W 發行首張迷你專輯《W, HERE》，並以主打歌〈WHERE YOU AT〉回歸樂壇，當晚主打歌〈WHERE YOU AT〉便空降音源實時榜 MelOn 第二名、Mnet 第五名，並在 Soribada、Naver Music、genie、Bugs 紛紛拿下一位的好成績，讓他們和粉絲們都開心不已。NU'EST W 以迷你專輯《W, HERE》成了第四個於 HANTEO CHART 首周銷量超過二十萬的團體，這驚人的好成績令他們相當意外。值得一提的是，首張銷量超過二十萬的四組團體中，只有 NU'EST W 是分隊而非主團體，這也再次證明分隊 NU'EST W 的魅力和主團體 NU'EST 不相上下。

NU'EST W 回歸韓國樂壇，創下了前所未有的好成績，首張迷你專輯《W, HERE》不但登上 Gaon Chart 專輯榜第一名，在單曲榜及音源下載排行榜，也都拿過一位的好成績，是 NU'EST 出道以來第一次獲得「三冠王」的殊榮。此外，《W, HERE》專輯內，所有的收錄曲皆進入單曲榜 TOP 40，也代表他們專輯的每一首歌曲，不只是主打歌受到粉絲們的大力

支持，其他歌曲備受喜愛。2017 年 10 月 19 日，NU'EST W 更以〈WHERE YOU AT〉在 Mnet《M! Countdown》拿下出道五年以來第一個音樂節目的一位，這天對他們來說永生難忘，因為他們走到這個位子花了很長的時間。而當時也不斷傳出好消息，繼《M! Countdown》之後，緊接著在 KBS《音樂銀行》，也獲得無線電視台第一個音樂節目的一位。

## 超高人氣成了廣告新寵，代言商品賣得嚇嚇叫

　　NU'EST W 的超高人氣，很快就被廣告商相中，在專輯宣傳期間，他們就被選為全球性戶外品牌 BLACKYAK-Art of the Youth 類別的代言人。品牌主要是宣揚勇於挑戰的精神，廣告商認為，NU'EST W 的成員們之前透過出演《PRODUCE 101》第二季獲得演藝圈人氣反轉的機會，積極且朝著人生目標的熱情與團隊精神，完全符合品牌概念「無所畏懼，燦爛青春，始終美好」。此外，原本韓國化妝品牌 LABIOTTE 只以成員 JR 和 REN 為代言人，但因代言效果佳、銷售量大增，2017 年 11 月，LABIOTTE 加碼與 NU'EST W 四人團體，

簽訂全年度全品牌代言合約，也再次證明了 NU'EST W 的高
人氣。

## 首度演唱電視劇原聲帶，被更多人認可歌聲

　　NU'EST W 不僅推出數位單曲、迷你專輯，2017 年 12
月 23 日，更為了演員李昇基、車勝元、吳漣序、李洪基主
演的 tvN 電視劇《花遊記》（或譯：和遊記）參與電視劇原
聲 OST〈Let Me Out〉，這也是他們第一次演唱原聲帶歌曲，
沒想到一鳴驚人，〈Let Me Out〉這首歌曲廣受大眾好評，
許多觀眾甚至覺得這首歌完全唱出了劇中人物的心情，也順
勢讓 NU'EST W 的歌聲被更多觀眾聽到，進而更加認識這個
偶像團體的歌唱實力。

## 與 EXID 並列為韓國男女團「逆行 ICON」

　　2017 年可說是 NU'EST 整體的豐收之年，當然也包括分隊 NU'EST W！年末頒獎典禮上，NU'EST W 成員憑著《W, HERE》專輯，奪下年度銷售量 30 多萬張的好成績，讓他們風風光光站上表演舞台演唱，並在頒獎典禮的台上領獎！此外，NU'EST W 還於《亞洲明星盛典》獲得「歌手部門最佳演藝人獎」、於《Mnet 亞洲音樂大獎》獲得「年度發現獎」，並繼 2012 年以 NU'EST 入圍《金唱片大賞》的「新人獎」後，睽違五年後再次入圍《金唱片大賞》的獎項，最後順利贏得「本賞」呢！而在《首爾歌謠大賞》上 NU'EST W 獲得「本賞」，《Gaon Chart K-POP 大獎》上被提名為 7 月、10 月的「音源部門年度歌手」及「第四季專輯部門年度歌手獎」，並獲得「最受歡迎表演獎」。

　　NU'EST 於歌壇上的奇蹟大逆轉，絕對是始料未及的，尤其是 2017 年的分隊 NU'EST W 組成，造成意想不到的大獲全勝，還拿下了整年度各項大獎，戲劇性的轉折和成功，讓他們與女團 EXID 被韓國歌壇並列為韓國男團與女團的「逆

行 ICON」，這種不輕易放棄夢想的精神，不管是演藝圈後輩或是任何領域的人，都值得好好學習。成功雖然不易，但是秉持著永不放棄、努力不懈的精神，還是有機會獲得成功，NU'EST 就是最好的例子之一！

## 2018 年人氣持續翻漲，舉行國內外演唱會

2018 年，NU'EST W 的人氣依舊紅不讓，還接下了全球休閒品牌「HANG TEN」的韓國區代言人，處處可見代言宣傳照，同時也帶動了年輕人的買氣，特別是 NU'EST W 成員們在畫報上穿過的款式，造成熱賣效應。接著，NU'EST W 於 3 月在韓國舉行首次單獨演唱會《DOUBLE YOU》，三場門票很快就全數銷售一空！更分別於 4 月、5 月前往泰國及台灣開唱，同樣也獲得高人氣的支持。

而由他們主演，2016 年於日本上映，2017 年才回到韓國上映的電影《Their Distance》，終於在 4 月時，在韓國正式發行韓文版藍光及 DVD，這部作品能夠在韓國「起死回生」多虧了他們的人氣回漲。

## 主打歌〈Dejavu〉拿下《音樂銀行》一位

2018 年 6 月 25 日，NU'EST W 發行第二張迷你專輯《WHO, YOU》，原本粉絲們很擔心，發行當天韓國正沉浸在一片世界盃足球賽熱潮中，他們的新作品會不會因此被忽略，但從成績看來沒有被忽略，且順利獲得很棒的成績！主打曲〈Dejavu〉於 7 月 6 日的 KBS《音樂銀行》節目中，順利獲得一位，並且在 Gaon Chart 專輯榜、音源下載榜及 BGM 榜紛紛拿下冠軍！

## 再度詮釋原聲帶歌曲，帶動歌手烹飪節目風潮

2018 年 8 月 26 日，NU'EST W 再次演唱電視劇原聲帶歌曲，這次合作的是 tvN 電視台熱門戲劇《陽光先生》，演唱的歌曲為〈AND I〉，這首歌大受歡迎，取得了音源榜 Naver Music、Mnet、Soribada 三個排行榜一位的好成績。

此外，NU'EST W 還有了新挑戰，他們與 KBS 電視台飲

食紀錄片《料理人類》的李旭正 PD 攜手合作，在 8 月 27 日推出了韓國 V live 上獨家播放的網路綜藝節目《NU'EST W 的 L.O.Λ.E 便當》。這個節目播出後，帶動「韓國偶像歌手烹飪」的節目新熱潮，廣受粉絲們喜愛，因為粉絲除了喜歡看偶像在舞台上唱歌跳舞外，對他們私下生活的一面其實也充滿好奇，這個節目的企劃內容完全可以滿足粉絲的心。

## 與 SEVENTEEN 共同代言韓國美食炸雞

歌唱事業如日中天的 NU'EST W，在廣告代言方面也陸續有廠商上門邀約，活動不斷的他們，自 2018 年 10 月 1 日起，又有了新的代言任務，成為 NCsoft 旗下角色品牌 Spoonz 的代言人，比較特別的是，這次的代言還結合了單曲〈I Don't Care〉錄製及 MV 拍攝，還參與了快閃店的活動，此次大規模、多元化的合作獲得極大熱烈的反應。

另外，11 月 1 日起，NU'EST W 還與同公司的師弟團 SEVENTEEN 一起代言韓國知名炸雞品牌 NeNe 炸雞。對韓國人來說，炸雞是不可缺少的國民美食，通常能代言炸雞的

藝人，都是 A 咖等級才會被炸雞廠商相中，顯然他們已是大眾認可的大勢團體！

## 旼炫即將歸隊，NU'EST W 完美劃下句點

NU'EST W 從 2017 到 2018 年，每天都過得相當充實，各種活動或是專輯宣傳、電視節目錄製等工作行程滿檔。然而，天下沒有不散的筵席，畢竟這個分隊的組成，是為了等待旼炫回來而組成的，因此 2018 年 11 月 1 日，經紀公司PLEDIS 娛樂正式宣布：「以等待成員黃旼炫為意義的分隊NU'EST W，將於 2018 年 11 月 26 日發行最後一張專輯。」專輯發行前，11 月中旬，PLEDIS 娛樂便透過官方 YouTube頻道和 SNS 公開前導預告片及專輯名稱《WAKE,N》。發行前的宣傳影片延續上一張專輯《WHO, YOU》的神祕風格，讓人同樣產生了強烈的好奇心。《WAKE,N》專輯主打歌〈HELP ME〉在 Mnet、NAVER MUSIC、Soribada 等音源榜單攻佔冠軍寶座，專輯所有的收錄歌曲音源也全部進入各大榜內。

最厲害的是,這張專輯於發行第一週,在實體專輯銷售量已突破 18 萬張,成績相當亮眼。而 2018 年 12 月 7 日,主打曲〈HELP ME〉於 KBS 音樂節目《音樂銀行》拿下第一名的好成績,對他們來說無疑是再次打了一劑強心針,雖然這是 NU'EST W 專輯最後一次的發行,但這段期間 NU'EST W 的各種努力和多項佳績,也讓他們對於之後旼炫回歸後的 NU'EST 信心滿滿,五人合體絕對能夠繼續打出漂亮的勝仗。

## 說再見不忘回饋粉絲,以最終演唱會正式道別

不捨 NU'EST W 的宣傳告一段落,同時也期待旼炫回歸 NU'EST!NU'EST W 決定華麗收場,回饋兩年間支持分隊 NU'EST W 的粉絲們,他們在 2018 年 12 月 15、16 日兩天,於首爾蠶室室內體育館舉辦《DOUBLE YOU》系列的最終場演唱會《DOUBLE YOU FINAL IN SEOUL》,以最棒的演出和舞台,來回報粉絲們對他們的愛與支持!NU'EST W 這個史上最強的分隊,在正式道別前推出的《WHO, YOU》專輯以 250,810 張、《WAKE,N》專輯以 191,461 張的銷量,在

2018 年交出了超級漂亮的成績單，當然也為分隊的最後活動，劃下了連「完美」二字都不足以形容的句點。

# 第5章

# 全員到齊

★大勢回歸開創新局★

## NU'EST 全員與 Pledis 娛樂完成續約

　　由於《PRODUCE 101》第二季 WANNA ONE 合約的關係，旼炫需暫時停止 NU'EST 的活動，一直到 2018 年 12 月 31 日，因此不僅其他四名成員們等著他回歸合體，粉絲們也一直在期待這一刻呢！2019 年一開始，1 月 27 日至 31 日連續五天，NU'EST 的官方推特（twitter）帳號就以「NU'EST WEEK」的文字，依序發出了 JR、白虎、ARON、REN、旼炫的個人照片，這也是旼炫結束 WANNA ONE 期間限定團體後，首次出現在 NU'EST 的官方 SNS 上！

　　2019 年 1 月 31 日，NU'EST 的隊長 JR 更於 NU'EST 的官方粉絲團，向世界各地廣大的粉絲宣布，NU'EST 團體與 Pledis 娛樂續約消息，隔天 Pledis 娛樂也宣布，由於七年來的彼此信任，已與 NU'EST 的五位員全部完成續約，這對粉絲來說無疑是天大的好消息，因為在韓國演藝圈中，與原東家續約的團體其實不算多數，而這也代表 NU'EST 將繼續互相扶持，沒有誰會離團，更象徵他們將與老東家攜手合作邁向下一階段。

## 推出七週年特別單曲，攻進奧林匹克體操競技場

2019 年 3 月 15 日，NU'EST 於當日韓國時間晚上六點，首度公開出道七週年發行的特別單曲〈A Song For You〉，而這首歌曲也是 NU'EST 全員回歸歌壇的先行曲。他們透過這首歌正式宣告，NU'EST 完全體即將正式回歸韓國樂壇，踏入大勢團體的第一步，而這一步，他們真的等了好久好久。隔月，4 月 3 日，由旼炫演唱的 SOLO 單曲〈Universe〉首度公開，「蜂蜜嗓音」詮釋這首歌曲果然迷死人啦！而 2019 年 4 月 12 至 14 日，NU'EST 在韓國首爾奧林匹克體操競技場舉行《Segno》演唱會，這也是他們首次在韓國的五人完全體單獨演唱會！出道七年後，終於攻進這個韓國偶像歌手最具指標性的演唱會場地，一切苦盡甘來啊！

連續三天共三場演唱會，總共動員了三萬六千名粉絲共襄盛舉。在 2019 年 4 月 14 日的演唱會上，NU'EST 更宣布他們將在 4 月 29 日，以第六張迷你專輯《Happily Ever After》正式回歸韓國樂壇。最值得開心的是，在發片的前一天，4 月 28 日，NU'EST 出道歌曲〈FACE〉的 MV 在

YouTube 上的觀看次數，突破了一億次的點擊數，可見粉絲
們對於他們的回歸迫不及待。

## 第六張迷你專輯大獲全勝，登上世界專輯榜

　　第六張迷你專輯《Happily Ever After》發行後，
NU'EST 的超高聲勢和作品不負眾望，他們成功在各大排行
榜上，創下極佳的好成績。主打歌〈BET BET〉的音源，
於 2019 年 4 月 29 日公開後，在 Mnet、NAVER MUSIC、
Soribada、Bugs 都取得即時榜第一名的佳績。此次帶著新
歌回歸，NU'EST 在海外十三個國家的 iTunes Top 專輯排
行榜也都獲得第一名，發行僅一天的時間，更登上全世界
iTunes 專輯排行榜的第四名，值得一提的是，他們是前五名
當中唯一的韓國專輯！

　　美國權威音樂雜誌 Billboard News，對 NU'EST 第六張
迷你專輯《Happily Ever After》以「NU'EST 以 BET BET 王
者回歸」為標題，仔細介紹了專輯的歌曲和風格，以及 MV
的內容和拍攝手法。更指出截至 2019 年 5 月 11 日，該專輯

已獲得世界專輯排行榜的第八名，這也是 NU'EST 的專輯首次進入世界專輯排行榜的前十名，打破了自身在美國第一週銷售量的最高紀錄。

## 實體專輯銷售首週就破二十萬張，打破自身紀錄

NU'EST 第六張迷你專輯《Happily Ever After》第一週發行時，實體專輯銷售成績於韓國 HANTEO 銷量榜為 221,364 張，打破前一年 NU'EST W 分隊的銷量最高紀錄，更成為 2019 年韓國樂壇第三組第一週實體專輯銷量超過二十萬張的歌手。此外，《Happily Ever After》分別登上 2019 年第 18 週 Gaon Chart 專輯榜、單曲榜及音源下載排行榜的第一名，成了風光的「三冠王」！2019 年 5 月 8 日，NU'EST 更於 MBC 音樂節目《SHOW CHAMPION》以〈BET BET〉順利拿下出道七年以來，第一個五人完整體的音樂節一位，總計從出道以來，NU'EST 花了 2611 天才獲得音樂節目的一位，是韓國團體中冠軍之路走最久的團體！

## 攜手走在花路上，甜美的果實慢慢品嚐

2019 年 5 月 9 日，他們於 Mnet 電視台《M! Countdown》成為該節目第五組以滿分獲得一位的歌手。5 月 10 日，在 KBS 電視台《音樂銀行 Music Bank》獲得本次專輯回歸樂壇的第三個一位，也是他們完整體後的第一個無線台一位，因此這天及這個獎項對他們意義相當重大。後續效應還不只如此，這張專輯在宣傳期結束後，〈BET BET〉竟於 5 月 22 日的 MBC《SHOW CHAMPION》再次獲得一位，2019 年對他們來說雖然十分忙碌，但收穫真的滿滿滿啊！

## 首度開啟世巡，攜第七張迷你專輯再次回歸

2019 年獲得這麼高的人氣，讓 NU'EST 不得不稱勝追擊，下半年他們啟動了世界巡演《2019 NU'EST TOUR <Segno>》，從 7 月 20 日起，前往海外各站巡演，以泰國曼谷為起點，之後在香港、雅加達、馬尼拉、吉隆坡、台北

等六個城市進行共七場演唱會。經歷兩個月的巡演，共吸引了超過四萬五千名的粉絲，世界各地的粉絲都親眼見證了他們的實力和更上一層樓的魅力！接著，他們於 10 月 21 日，以第七張迷你專輯《The Table》回歸。

而隨著他們人氣高漲，粉絲們在活動上送他們的禮物數量越來越多，為了不讓粉絲額外破費，Pledis 娛樂於 2019 年 12 月公告，NU'EST 不再收粉絲親筆信以外的應援，粉絲除了寫信傳遞滿滿心意，也能透過支持他們的作品，展現出對他們的愛哦！

## 第八張迷你專輯，白虎一人包辦五首歌詞

2020 年，因為新冠肺炎席捲全球，對全世界各行各業都造成巨大的影響，但 NU'EST 仍努力交出新作品，在 5 月 11 日，推出了第八張迷你專輯《The Nocturne》。專輯發行前，Pledis 娛樂透過官方 SNS 公開了旼炫的回歸預告片。畫面中，帥氣的旼炫在夜行的飛機裡醒來，睜開眼，窗外的都市夜景伴隨著美妙的鋼琴樂聲，充滿了浪漫又神祕的氣氛，也成功

挑起了粉絲們的高度期待。

　　第八張迷你專輯《The Nocturne》包含主打歌〈I'm in Trouble〉共 6 首歌曲，其他收錄曲為〈Moon Dance〉、〈Firework〉、〈Back To Me〉、〈Must〉 及〈Shooting Star〉。主打歌〈I'm in Trouble〉是首 R&B 流行曲風的歌曲，敘述夜深人靜時內心萌發的濃濃情感。白虎在前幾張作品中，早有多首創作歌詞，這次更是費盡心血，參與了「Moon Dance」之外的 5 首歌曲作詞，實在是非常厲害啊！此外，旼炫、JR 也積極創作，與 Pledis 娛樂的專屬音樂製作人 BUMZU 共同打造出一張一聽就很有 NU'EST 風格的專輯作品。

# 第6章

# 訪台全紀錄

★一起回憶那些近距離接觸★

## 首度訪台 ARON 因病缺席，四人展現滿滿活力

　　NU'EST 於 2013 年 7 月首度訪台，為了在 7 月 21 日於台北國際會議中心舉行的 showcase，主辦單位前一天還在台北市的晶華酒店，召開了盛大的媒體記者會。記者會上只有四名成員出席，NU'EST 的首次台灣行少了一名成員，真的有點可惜，對此，隊長 JR 當時解釋說：「ARON 因為腸胃炎無法一同前來台灣，不能一起前來，他也感到很失落。」不過即使少了一位成員，NU'EST 四位成員在記者會上營造的氣氛，一點也沒因為少了 ARON 而打折扣，依舊展現了活力滿滿的魅力。

### ◎獨厚台灣粉絲，特別準備中文版〈Sandy〉的舞台

　　當時對台灣媒體們來說，對 NU'EST 的認識，主要還是來自他們與女團 After School 是同一家經紀公司，因此記者會上，媒體記者都對這組新人團體充滿了好奇心和新鮮感，畢竟這場記者會是他們在台灣第一次的公開場合。隊長 JR 首先談及了首度來台演出的心情，他說：「我們為了來台灣特

別準備了〈Sandy〉的中文版，訪台前為了這首歌練習了很多次，但中文發音一定還是不如台灣人的咬字標準，請多多見諒。」白虎談到練習中文版〈Sandy〉時的過程，他透露：「因為公司有中國籍同事，因此我們錄音時，他還特地進錄音室指導我們正確的咬字和發音，讓過程順利。」

### ◎外貌比女生還美的 REN，記者會上可愛撒嬌超放電

台北的記者會上，長相非常吸睛、外貌簡直比女生還美的 REN，頂著一頭金髮眼睛猛放電，在眾人要求之下，他還當場做出了可愛的撒嬌表情，讓當天的新聞畫面非常有重點呢！不過，原來 REN 也是會害羞的，當他面對鏡頭做完撒嬌表情後，竟馬上道歉表示：「在眾人面前撒嬌，真的覺得非常害羞不好意思啊！」談到學中文的趣事時，REN 分享了學習過程之外，也告訴大家說：「我們有首歌曲叫〈把姊姊介紹給我〉，這首歌的中文口白是由我負責的哦！」這首歌曲光看歌名，就知道完全是為了吸引姊姊飯而創作的，而且還派了 REN 來負責中文對白、狂撩姊姊飯一波，這個安排真是用心呢！

## ◎台灣粉絲送上祝賀蛋糕，享美味也兼做愛心

台灣的粉絲們還事先集資，合送了首度來台的 NU'EST 一份意義深厚的禮物——喜憨兒的特製蛋糕。另外，粉絲們還買了 50 份喜憨兒的點心送給媒體記者，粉絲這些善心的舉動，讓 NU'EST 非常感動、開心，而粉絲不僅能與偶像一起分享美味，還能透過媒體報導幫忙宣傳喜憨兒蛋糕，也為 NU'EST 的首度台灣行做足了面子啊！記者會尾聲，NU'EST 特別公開對台灣的粉絲們示愛，他們表示：「早就期待來台行程許久了，看到個性活潑又可愛的台灣粉絲們，心情真的很好！我們已經因為粉絲的愛充滿能量了，隔天的表演一定能盡全力展現在大家面前，敬請期待。」

## ◎首場台灣 showcase 熱鬧登場，粉絲福利做好做滿

首度在台舉辦的 showcase，於 2013 年 7 月 21 日在台北國際會議中心熱鬧登場。NU'EST 四名成員以〈Nu, Establish, Style, Tempo〉和〈Action〉兩首歌曲帥氣開場，馬上炒熱了現場氣氛。而後，NU'EST 與粉絲們進行了許多互動環節，包括：猜猜台灣小吃、快問快答……等。透過快問快答的內容，粉絲們更加了解成員們不為人知的一面，例如：

在團體中私下最愛撒嬌的成員，竟然不是大家預期的 REN 而是 JR 哦！REN 則是被成員們公認為最小氣的成員！在互動環節中獲勝的粉絲，不但在遊戲時能與偶像近距離接觸，還得到了與他們合照的粉絲福利，以及 NU'EST 的貼身衣物，這場活動「有吃又有拿」，獲得福利的粉絲們真是太幸運啦！

**◎白虎的生日趴驚喜又感動，此生難忘的暖心回憶**

特別值得一提的是，showcase 當天 7 月 21 日，是成員白虎的生日，因此主辦單位、成員們和台灣粉絲們，為了壽星白虎特別策劃了「恐怖箱」，還要他在全場關燈一片黑漆漆中戴上眼罩。而當他拿下眼罩時，看到的是粉絲們特別為他製作的驚喜影片，此時成員們特地端出了早已準備好的生日蛋糕到他面前，當場製造了超大的生日驚喜呢！白虎看到這一切，開心又感動地表示：「這真是個特別驚喜的生日，今天也將成為我人生中難忘的日子。」當時參加過這場 showcase 的粉絲們，應該對這段生日趴的記憶印象深刻吧！

**◎ ARON 越洋連線現聲，遺憾缺席首度台灣行**

Showcase 的最後，輪到 NU'EST 為台灣的粉絲們製

造驚喜了，四位來台的成員，直接在舞台上與人在韓國的
ARON越洋連線通話，他們以中文的「喂」開頭，呼應自己
的歌曲名稱，ARON接起電話則以〈Hello〉回應他們。接著
ARON透過電話擴音與參加showcase的台灣粉絲們打招呼，
並表示自己萬分的歉意，他以英文說：「真的很希望親自見
到台灣的大家，因為身體突然不適而缺席活動，感到相當抱
歉。」未能到場幫白虎慶生的ARON，也特地在電話中祝他
生日快樂呢！

### ◎對珍珠奶茶念念不忘，回韓國偷買被逮個正著

　　與上千名台灣粉絲留下共同的難忘回憶後，一回韓國之
後，他們的行程依舊緊湊、忙碌，更緊接著投入韓語迷你專
輯《Sleep Talking》的專輯製作與舞蹈練習。但有粉絲悄悄
發現，剛離開台灣不久的NU'EST，馬上對台灣的珍珠奶茶念
念不忘，白虎和ARON，在韓國首爾的珍珠奶茶店買飲料被
逮個正著呢！看來啊～NU'EST對於台灣的愛，早就在第一
次訪台行就深根了，他們不只是愛台灣粉絲，也愛屋及烏，
連台灣美食也都愛上了呢！而那之後，每回造訪台灣，珍珠
奶茶已經成為他們來台必吃清單中的第一名啦！

# 睽違四年二度訪台，子團 NU'EST W 獨缺旼炫

　　NU'EST 第二次來到台灣，竟然足足相隔了四年多，超級久啊！而且由於旼炫當時正處於期間限定男子團體 WANNA ONE 的工作合約期間，他們只好以四人組的子團 NU'EST W 形式與台灣的粉絲見面，並以演唱會的模式帶來精采的舞台演出。

### ◎得來不易的二度訪台行，爆紅後的第一次海外公演

　　2017 年 10 月 10 日，NU'EST W 推出新專輯《W,HERE》，以主打歌〈Where You At〉回歸，更拿到 NU'EST 出道五年後的第一次音樂節目一位，這等了許久的冠軍寶座實在不容易，是他們一路上跌跌撞撞、遇到大小事情都沒放棄才獲得的成果。NU'EST W 成員們在拿到一位的當天，難掩興奮和激動的心情，直接在安可舞台上流下了感動的淚水。而 NU'EST W 也於韓國成功回歸後，隔月火速帶著全新的作品來台舉辦《NU'EST W SPECIAL CONCERT in TAIWAN》演唱會，而二度訪台行，也是他們重新爆紅後，第一次進行的海

外活動，雖然並非五人完全體，但亦顯得格外有意義。

## ◎演唱會規格氣勢浩大，唱中文拉近與粉絲的距離

演唱會上，NU'EST W 以逆行歌曲〈Hello〉開場，接連演唱了〈My Beautiful〉及當時的最新主打歌〈WHERE YOU AT〉，火速炒熱了現場氣氛。〈Hello〉能在 2013 年發行後，時隔四年的時間，重新受到關注和喜愛，真的是韓國歌謠界的一大奇蹟，相隔多年後再次造成熱烈的回響，絕對是誰都沒料想到的。對 NU'EST W 來說，能在苦熬多年後，再次演唱以前的歌曲，並得到前所未有的現場超震撼應援聲，他們內心的激動情緒，絕對是難以言喻的，而追隨他們多年的粉絲，肯定也懂那種心情。

NU'EST W 演唱三首歌曲後，四位成員一一向台灣的粉絲打招呼，站在舞台上的他們，一舉一動都比以往更有大將之風，更怡然自得、享受於舞台的一切。當成員白虎自我介紹時，他還搞笑說自己是「中文天才」，這幽默的話語立刻讓台灣粉絲笑翻。第一次來台灣的 ARON，更特別表示：「這是我第一次來台灣，真的很開心，一下機就感受到台灣粉絲滿滿的熱情。」

**◎出道至今的主打歌一網打盡，重新回顧感受更深刻**

在久違且親切的閒話家常後，NU'EST W 緊接著演唱〈If You〉、〈ONEKIS2〉及〈Love Paint〉等歌曲，這些歌曲都是 NU'EST 過往的歌曲，只是之前都不算大紅，但仔細聆聽這些歌曲，完全不輸前幾年大紅男團的歌曲。這次 NU'EST W 在台灣開唱，可說是把 NU'EST 歷年來的主打歌，全部都重新搬回舞台上以嶄新的面貌呈現給大家，每首歌的曲風和舞蹈編排，都很有 NU'EST 的專屬特色。參與這場演唱會的台灣粉絲們，看著舞台上一曲曲的演出，彷彿就是跟著他們從出道至今的舞台一次完整回顧呢！

另外，演唱會上還演唱了〈把肩膀借給我〉及〈把你姊姊介紹給我〉，後者是在 NU'EST 還很青澀時發行的歌曲，第一次訪台時，REN 就曾提及這首歌曲，而剛出道時，他們都是高中生的年紀，演唱這首歌曲非常適合，但二度來台，他們已成熟不少，再次表演這首歌時，卻還是有種說不出的俏皮可愛感呢！而後，他們還帶來了〈FACE〉、〈Action〉、〈Good Bye Bye〉、〈Look〉，其中不少歌的歌詞，都是描述青少年常遇到的問題，像是校園霸凌、自我認同等議題，就算時隔多年，現在聽起來也頗符合社會現況。

**◎從 2017 年開始直到未來，就一直繼續走花路吧！**

NU'EST W 的演唱會最後安可階段時，演唱了〈Hello 2017ver.〉、〈Thank You〉及〈Emotion〉，為這場精采萬分的台北演唱會劃下了完美的句點。兩個小時毫無冷場的演唱會，讓台灣的粉絲們看得相當滿足。經過多年的高低起伏後，NU'EST 成員們的韌性肯定比其他偶像堅強，而且絕對會更珍惜這得來不易、失而復得的舞台，在舞台上閃閃發光的他們，一定能像當天在演唱會上過生日的 REN 說的那樣，『一起一直走花路吧』！

## 三度訪台依然五缺一，這次相隔半年就見面

2018 年 5 月 26 日，NU'EST W 在台灣舉行的第二次演唱會，於新北市五股展覽館登場，這次共吸引 3 千名粉絲參與，當穿著白色服裝的四位成員們隨著前奏一一現身舞台後，一連帶來〈Where You At？〉、出道曲〈FACE〉與〈Action〉三首歌曲。他們的活動，一次比一次反應更加熱烈，不管是台上勁歌熱舞到滿頭大汗的他們，還是台下熱情應援的粉絲

們，都發揮了極大的力量，讓整場活動氣氛熱鬧非凡。

### ◎高舉「我們只走花路吧」的手幅，讓成員們難以忘懷

三首歌曲演出後，NU'EST W 正式向粉絲問候，更特別表達感動的心情，因為每次來台灣，總能看到粉絲們為他們精心製作的應援板和應援物。ARON 在這次演唱會上，特別提到前一年演唱會上，台灣粉絲全場高舉「我們只走花路吧」的手幅，他說：「那畫面每次想起來，還是非常感動，至今難以忘懷。」白虎也說：「都是托了台灣粉絲們的福，我們真的走花路了！」有趣又貼心的他，更特別再以中文說一次：「我們繼續走花路！」讓現場粉絲聽了再度開心尖叫呢！

### ◎ JR 獻上創作曲，ARON 向粉絲討稱讚

演唱會上，四位成員還特地準備了個人舞台。JR 演出途中把耳機拿掉，因為他想聽清楚，台灣粉絲和他一起合唱的聲音，他說：「雖然我們的語言不一樣，但今天在這裡卻能一起合唱，真的無比開心。我寫的這首〈With〉，是獻給我感恩的人，今天能在我真心感謝的你們面前演唱這首歌，心情真的感覺很好！」輪到 ARON 登場時，他頻頻以中文問粉

絲說：「我的表演帥氣嗎？」他坦言，自己很喜歡聽到粉絲的各種讚美，不管是「表演很帥氣」、「長得很好看」、「舞蹈很性感」之類的稱讚，他都非常喜歡。

### ◎ REN 的性感魅力無人能敵，白虎自責不小心失誤

美男子老么 REN 演唱〈Paradise〉，他蒙面彈琴大秀琴技，超帥氣的表演讓粉絲們看了嘖嘖稱奇，造型方面也很講究，華麗的長袍裡搭配性感薄紗，歌曲最後還乾脆脫掉長袍，此舉馬上引起全場女粉絲尖叫不已。白虎演唱由師弟 SEVENTEEN WOOZI 送給他們的歌曲〈到現在為止很幸福〉，唱到一半時，他突然停頓了，現場粉絲一度誤會他唱到感動哽咽，但接著下一首〈Good Bye Bye〉時，他換上粉紅色西裝出場，表情相當嚴肅地說；「剛剛為了讓大家聽清楚我的歌聲，特意調整了音樂，但沒想到會發生問題，還是非常明顯的失誤，下次會再更加努力。」誠實又自責的告白，讓現場粉絲們聽了於心不忍，頻頻大喊韓文「沒關係」安慰他。

### ◎演唱蘇打綠〈小情歌〉，獻給台灣粉絲

為了台灣的粉絲們，NU'EST W 特地準備蘇打綠的中文

歌曲〈小情歌〉，他們優美的嗓音完美詮釋了這首歌曲，而台下的粉絲也跟著他們一起合唱，台上台下的氣氛完美融合在一起，ARON 也不時把麥克風遞向觀眾席讓粉絲唱，溫馨又難忘的完美時刻。NU'EST W 成員們表示，平常以韓文有點難表達對台灣粉絲的感情，這次特別練唱了〈小情歌〉獻給台灣粉絲，希望大家能更直接感受到他們的愛。唱完後，REN 特別分享了自己最喜歡的一段歌詞是「我想我很快樂，當有你的溫熱」，因為這句歌詞讓他想到時常守護在他們身邊的粉絲。

## 第四次來台，終於等到 NU'EST 全員到齊

2019 年 9 月 14 日，在新北市新莊體育場舉辦《2019 NU'EST CONCERT <Segno> IN TAIPEI》演唱會，ARON、JR、白虎、旼炫、REN 一身俐落的騎士裝扮帥氣登場，一開場演唱經典代表作〈Hello〉，為這場粉絲們期待已久的演唱會揭開序幕！而當他們一現身舞台，台下粉絲們的應援聲和尖叫聲從沒停過，聲音大到幾乎要把會場的天花板給掀了。

由於這次是他們出道七年以來，第一次全員到齊來台開唱，因此現場的 4500 名粉絲特別興奮，真的是讓人等太久啦！

### ◎心情超級興奮大秀中文，甜言蜜語粉絲難以招架

結束開場演出後，NU'EST 一開口，便以流利的中文，頻頻向台下的粉絲問候，他們開心地說：「大家好，我們是 NU'EST ！」JR 更使出甜言蜜語招數以中文撩粉絲說：「L.O.Λ.E（NU'EST 粉絲名）～我好想你們！」白虎也不甘示弱，跟著大秀中文說：「我們 NU'EST 來見 L.O.Λ.E 們了！」但這時候，現場翻譯的麥克風竟突然故障沒聲音，ARON 慌慌張張地問粉絲們：「我們說的中文，你們都聽得懂嗎？」並向後台示意麥克風有問題，最後他臨場應變，直接以英文對粉絲們說：「Are you ready ？ OK~Let's go ！（準備好了嗎？好的，開始囉！）」看來只要有愛存在，溝通根本不會停擺啊！

### ◎結束期間限定的 WANNA ONE 活動，旼炫終於歸隊

這次訪台行，不僅是剛結束期間限定團體 WANNA ONE 合約的旼炫剛歸隊，與其他四位成員合體在台灣的首場完整

體演出，也是 NU'EST 亞洲巡迴演唱會的最終站。NU'EST 演唱〈R.L.T.L〉時，因為歌名是「Real Love True Love」的縮寫，他們不斷裝萌互 CUE 對方比愛心，台下粉絲們看到成員們在舞台上充滿愛意的可愛互動，更是忍不住尖叫聲連連，看了心情大好呢！

### ◎為粉絲驚喜獻唱周杰倫〈告白氣球〉

演唱會上，NU'EST 除了帶來剛發行的新歌〈BET BET〉、〈Segno〉，以及多首大家耳熟能詳的夯曲〈Love Paint〉、〈Overcome〉、〈FACE〉、〈Action〉外，更有小分隊 NU'EST W 和每位成員的單獨表演，從頭到尾不管是團體演出或是分隊、個人舞台，都十分精采，讓台下粉絲看得目不暇給！NU'EST 還特地事先苦練中文，為台灣粉絲驚喜獻唱周杰倫的〈告白氣球〉，旼炫更以中文現場吆喝粉絲們：「一起唱吧！」台下的粉絲也很努力配合 NU'EST，與台上的他們一起合唱了起來！

個人舞台登場時，白虎的麥克風和耳機在演唱會上出現數次問題，雖然有點小小不順，但他還是克服了困難，穩健又完美地演唱〈Thankful For You〉這首歌，並展現了他

別具實力的高音魅力，讓台下粉絲如癡如醉！旼炫演唱了SOLO歌曲〈Universe〉，睽違已久終於歸隊的他，想當然獲得了許多掌聲。充滿性感魅力的REN，穿著透視上衣演唱〈Paradise〉，不管是視覺或是聽覺上，都讓台下粉絲們沉醉其中呢！ARON以改編為爵士版的〈Good Love〉，帶給台灣粉絲不同的聽覺享受，果然十分好聽！最後，隊長JR化身搖滾男孩，獨自登場表演了一曲〈I Hate You〉，再次讓現場氣氛沸騰了起來！

### ◎粉絲應援能力太強大，排字和手幅令人感動萬分

不只NU'EST為了台灣粉絲特別準備了驚喜，台灣粉絲當然也準備了滿滿的應援，來回饋辛苦演出的偶像！整場演唱會上，粉絲們不僅整場大聲、整齊地呼喊應援口號，在唱到〈A Song For You〉時，搖滾區的粉絲們更驚喜地舉起了早已準備好的手幅，上面寫著真誠又感人的話語：「謝謝你們照亮了L.O.Λ.E，夜晚的五顆星」，而座位區的粉絲也沒閒著，他們特別排出「我的BLESSING」的字樣來應援NU'EST，這些舉動讓台上的五位成員們相當感動、開心呢！

### ◎粉絲合唱〈Blessing〉，再創另一波驚喜

在合照環節時，台灣粉絲們又送上了另一項驚喜，全場大合唱 NU'EST 出道時期的歌曲〈Blessing〉，成員們開心地跟著粉絲一起唱，REN 還大讚粉絲們的歌聲，他說：「台灣粉絲們的唱歌實力變強了耶！」白虎笑著補充說：「這首歌曲音域真的很高，大家還能唱，真的很強耶！」演唱會尾聲時，不僅粉絲們依依不捨，NU'EST 成員們也離情依依，他們感性地表示：「看著台下 L.O.Λ.E 們的應援，我們再次充滿電力能繼續表演下去，但是很可惜～演唱會就快結束了，一定是因為與現場的粉絲們一起度過，所以感覺時間過得飛快。」

### ◎以中文不斷表達謝意，頻頻暗示即將再次來台

捨不得結束演唱會的 NU'EST，最後把握時間好好與台灣的粉絲多多交流，製造更多美好的台灣回憶。白虎不斷以中文向台灣粉絲表達謝意，他說：「謝謝你們！」JR 搞笑地表示：「如果要把我心中想說的話，通通說出來的話，可能還要一個小時才會結束哦！」白虎則順應他的話回應說：「那我們要坐下來慢慢聊嗎？」白虎透露之後還會有新的祕

密計劃，並再次以中文和粉絲們約定說：「我們會再來見大家的！」REN 則展現感性的一面說：「謝謝大家今天把這個場地填滿，真的感覺幸福滿滿，我愛你們！」ARON 則說：「我們正在準備很多作品，請大家拭目以待我們的表現。回韓國後，我會很想念你們的！」最後，NU'EST 以〈Not Over You〉和〈Hey,Love〉圓滿結束了演唱會。

## 第五次來台，REN 單獨來開見面會

2019 年 9 月，NU'EST 才剛結束台灣場的演唱會，相隔短短 3 個月的時間，12 月 7 日，擁有花美男外貌的成員 REN（崔珉起）就單獨來台舉行首次個人見面會《SPECIAL LIVE SHOW - REN'S LIFE》。他表示：「沒有其他成員同行來台舉行見面會，心情難免更加緊張，但我特地準備了更多不一樣的舞台，獨家送給台灣的粉絲們。」

### ◎一登場就有大將之風，大方分享私藏照討粉絲開心

REN 半坐半臥的姿勢登台，一開場就演唱歌曲

〈Paradise〉。接著,他透過平時拍攝的照片,與大家分享他的生活點滴,首先是令他感動的畫面,包括他在公園看到某一家人手牽著手散步的幸福模樣,以及在登台演出前,他從後台偷拍台下粉絲們高聲呼喊他們的場面。搞笑的是,他還和粉絲們分享他以「童顏APP」讓自己回春到五歲的模樣,可愛的容顏讓粉絲們忍不住大喊好可愛,但他卻謙虛地說:「APP的童顏比我小時候本尊可愛很多,跟大家分享這些,是希望今天來到現場的L.O.Λ.E們,都能開朗地露出笑容。」

### ◎別出心裁的舞台劇安排,將成長回憶串成一段表演

此次見面會主題為「REN's Life」,在演唱完特洛伊・希文(Troye Sivan)的〈YOUTH〉後,他以旁白加上音樂劇的方式,先介紹自己的韓文本名崔珉起的由來,接著在舞台上演出他從小熱愛表演到後來進入演藝圈的過程。他親自參與了內容企劃,選了許多符合各階段心境的歌曲,包括李孝利的〈Chitty Chitty Bang Bang〉、李昇基〈Smile Boy〉及女神卡卡(Lady Gaga)的〈Born This Way〉,藉由歌曲和各階段人生劇情呈現不同的面貌。

這段舞台劇的演出,可以讓粉絲迅速了解REN如何踏入

現在的經紀公司，以及他當練習生的日子是經過了多少考驗和磨練，連 2012 年 3 月他正式出道成為 NU'EST 一員的那一刻，也在台上重新演繹了。另外，還有 NU'EST 強勢逆襲獲得音源一位的那天，各段難忘的回憶串成一段演出，果然別出心裁，讓粉絲們看完好評不斷。這段具有創意又意義深遠的表演，深刻地打動人心，當然也感受到 REN 為了個人見面會所做的努力和付出。

### ◎金字塔鐵粉，認真鑽研喜愛的事物，不輕易改變

REN 在見面會上透露，自己從小就非常喜歡金字塔和著迷任何相關的知識，他覺得金字塔裡面相當神祕，更希望有一天可以親自到埃及去看看金字塔，他還天馬行空地對粉絲說：「金字塔是由外星人建造而成的，如果放生肉在金字塔內不會腐壞哦！」台下的粉絲聽得一愣一愣的，同時也覺得上了一課。REN 對於喜愛的事物，可說是相當執著而且不輕易變心，因為他在剛出道時受訪時，就曾提到自己的理想型是「住在金字塔裡的女孩」，可見他有多愛金字塔啊！

### ◎實現爸爸的歌手夢，父子同台合唱溫馨感人

REN 的爸爸一身西裝打扮，驚喜地現身在台灣的見面會上，還以中文問候大家，台下的 L.O.Λ.E（粉絲名）一看到這幕瞬間尖叫聲破表。REN 的爸爸果然有副好歌喉，中氣十足，臺風穩健，兩人合唱了 Hyukoh 的歌曲〈Tomboy〉，父子的完美演出，讓全場粉絲聽得如痴如醉。REN 更在舞台上驕傲地介紹說：「這是我爸爸！」REN 的爸爸也說：「我是珉起的爸爸！」REN 開心地說：「我的心願完成啦！我終於實現爸爸的夢想了。」原來 REN 的爸爸年輕時曾有歌手夢，但當時為了家庭而放棄夢想，隔了多年，沒想到兒子卻幫爸爸完成這個好久之前的願望。REN 的爸爸也感動又害羞地表示：「這一刻真的感到很幸福！」這段父子演出，令見面會氣氛相當感人，想必 REN 和爸爸也留下了永生難忘的美好回憶。

### ◎ REN 與爸爸父子情深，電話中感人熱淚的對話

這次的見面會上，REN 特地邀請爸爸一起登台演出，這段表演也是整晚的大亮點，算是此次見面會最重要的環節。REN 還分享他與爸爸的感人對話，他說：「在 NU'EST 成為『逆行奇蹟團體』後，終於拿到音樂節目的一位時，我特地

打了通電話回家分享這個喜訊，爸爸那時就在電話中對我說『謝謝你替我完成夢想』，那時，我是第一次知道『原來爸爸以前的夢想是成為一名歌手』，所以這次的個人見面會上，我特地邀請爸爸上台表演了合唱曲。」回憶起練習生時期，REN 說：「爸爸那時候常常大老遠從家鄉釜山搭車到首爾探望我，也很心疼我一個人在首爾生活。」

### ◎全力用心策劃，獨自演唱〈當你孤單你會想起誰〉

透過這場見面會的安排和演出，可以完整感受到 REN 的用心，主題企劃他不但每個細節都參與其中，也不斷思考著，見面會上安排哪些演出，才能讓 L.O.Λ.E 們心滿意足。REN 更特別認真地練習了張棟樑的〈當你孤單你會想起誰〉，他說他非常喜歡這首歌，聽了好多次，還誇張地說：「因為中文歌詞太難背了，我一直聽，聽到耳朵都快流血了吧！」不過他優美的音色加上超級可愛的中文發音，把這首歌唱出不一樣的特色，也令全場粉絲都沉醉在他的歌聲中，不枉費他熬夜多日練習的成果，而全場粉絲也跟著他一起唱「當你孤單你會想起誰」，最後他還以中文跟粉絲們說：「請多多指教！」展現了謙虛的態度呢！另外，REN 也一人獨唱了

NU'EST 的〈Hello〉，結束活動後，還與幸運粉絲近距離擊掌，從頭到尾一人撐場完全沒問題啊！

我愛NU'EST

# 第7章

# ARON 郭英敏

## ★偽忙內超級腦性男★

# ≫≫≫ＡＲＯＮ≪≪≪

姓　　　名：郭英敏
韓 文 名：곽영민
英 文 名：Aaron Kwak
暱　　　稱：阿龍、大哥、Ａ大
生　　　日：1993 年 5 月 21 日
國　　　籍：美國籍（美籍韓裔）
出 生 地：美國加州洛杉磯
星　　　座：金牛座
身　　　高：175 公分
體　　　重：57 公斤
血　　　型：Ａ型
興　　　趣：高爾夫球
偶　　　像：Anthony Hamilton
理 想 型：閔孝琳
學　　　歷：Loyola High School
喜歡的顏色：粉色
團中擔當：副唱、副 rapper、
　　　　　 副領舞

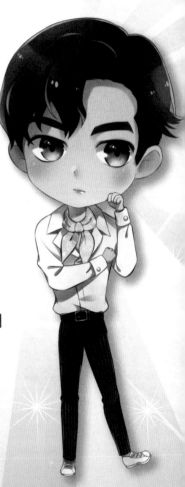

## ≫ 經　歷 ≪

2011 年
A.S.Blue〈Wonder Boy〉MV
2011 年
Pledis 家族〈Love Letter〉
2013 年
出演 Kye Bum JOO〈The Ceiling〉MV
2016 年
電影《Their Distance》

## 回到韓國發展時，一句韓文也不會

ARON 的本名為郭英敏，出生於美國加州洛杉磯，是美籍韓裔的成員。因為從小在美國長大，因此早有英文名字 Aaron Kwak，剛出道時，他的韓文不太流利，尤其是剛從美國回到韓國時，身處於韓國的環境中，因為語言不通，給自己很大的壓力，生活得特別辛苦。回想那段韓文不熟練的時期，他說：「第一次回到韓國，準備當練習生時，我的韓文真的完全不行，但又很想趕快與其他成員打成一片，所以那時候內心真的很煎熬。還好成員們都對我很好，幫助我很多，讓我能快速地學好韓文，並在短時間內適應韓國的文化。」而從國外回來的 ARON，曾被爆料晚上睡覺時會說夢話，而且講得是英文，讓其他成員們聽得「霧煞煞」。

## 獲紐約大學入學資格，還曾是高爾夫球選手

ARON 以 Pledis 娛樂旗下首組男子團體 NU'EST 的成

員出道，在團中的位置是副 Rapper 和副唱。做為歌手出道前，ARON 有個特殊的經歷，他曾經是高爾夫球選手，在高中組比賽時，曾獲得「最有潛力的高爾夫球球員」、「年度新人選手獎」。ARON 不僅運動很在行，學生時期的他，學業成績也非常出色，SAT 考試（美國大學委員會 College Board 所主辦的學術能力評估測試）考了 2180 分（滿分為 2400），一共只錯了 14 題，他的總排名在所有考生的前 0.5%，更被美國知名的紐約大學錄取。

## 順利通過徵選，為了進演藝圈放棄入學

準備進入大學前，他偶然參與了 2011 年 9 月 Pledis 娛樂在美國舉辦的徵選活動「PLEDIS USA Personal Audition」，那時他表演了 Ne-Yo 的〈So Sick〉，順利通過了徵選，還贏得那次活動的最高分數，他的舞台實力甚至被評審認為是「可以馬上出道的程度」。由於通過徵選後，接著就得在韓國接受練習生的培訓，因此 ARON 決定放棄美國紐約大學的入學機會，在完全不會韓文的情況下，一個人

獨自回到韓國首爾，與其他人一起展開練習生的嚴謹生活。

## 展現作詞才華，透過歌詞能更了解他的內心

　　NU'EST 曾以 PLEDIS BOYS 之名，公開出現在大眾的面前演出，正式出道後，ARON 和 JR 參與了出道單曲《Face》收錄曲〈Nu, Establish, Style, Tempo〉的歌詞創作，一出道就展現了作詞的才華。2014 年，ARON 在正規專輯《Re:BIRTH》裡，再次挑戰了作詞，包括主打歌〈Action〉及收錄曲〈把肩膀借給我〉。其中，〈把肩膀借給我〉的歌詞是 ARON 自身的經驗，想要更了解他的內心世界，可以好好看看這首歌詞的內容！ARON 在受訪時曾提過，從小開始，他就很喜歡 Anthony Hamilton 的音樂，一直把他當成音樂路上學習的典範。

## 擔任電台主持人，奠定日後口條和應變的實力

ARON 也因為流利的英語能力，從 2013 年 4 月起，開始擔任 Arirang R 英語電台節目《Music Access》的 DJ。工作人員透露：「K-Pop 在世界各地越來越受歡迎，我們想找一位能夠在韓流藝人與世界各地粉絲之間維持互動的主持人，我們認為 ARON 非常適合這項工作。」ARON 那段期間，更因為英語電台的工作人氣極速上升，留言板上幾乎每天都有爆多的訊息呢！

就在 ARON 漸漸走出自己的一片天後，2013 年 7 月，他卻因急性腸胃炎送醫治療，因為身體的關係，他必須全面暫停演藝活動，連海外行程也無法參與，實在非常可惜，不過幸好後來身體沒有大礙。2015 年 4 月，ARON 離開了《Music Access》的主持工作。同年 8 月，ARON 再次接下 DJ 工作，主持 SBS Pop Asia 的英語電台節目《Aron's Hangout》，節目後來在 2016 年 4 月吹熄燈號，他也結束了近三年的電台主持生涯。經過磨練的 ARON，不管是口條或是應變能力都變得相當成熟穩重。

## 參與師姊 Raina 的主打歌，一同進行宣傳活動

2017 年 2 月開始，Pledis 娛樂宣布 NU'EST 暫停演藝圈的團體活動，除了 ARON 因為膝蓋受傷而暫時休息外，其餘四名成員玟炫、REN、JR、白虎都參加了 Mnet 選秀節目《PRODUCE 101》第二季。最後結果雖然只有玟炫成為期間限定團體 WANNA ONE 的其中一名成員，但 ARON 和其他三名成員 JR、白虎、Ren 便開始規劃以分隊 NU'EST W 的形式，於同年的 7 月 18 日開始回歸樂壇，以嶄新的面貌出現在舞台和各種活動上。此外，ARON 於 2017 年 7 月 31 日，參與師姊 After School 成員 Raina 的單曲專輯主打歌〈Loop〉的演唱，並和 Raina 一起進行宣傳活動。

## 首度挑戰 SOLO 後，以各種風格展現不同魅力

之後，ARON 於 NU'EST W 2017 年 10 月 10 日發行的迷你專輯《W, HERE》中，獨自演唱了他的第一次 SOLO 曲

我愛 ♥ NU'EST

〈Good Love〉，讓大家欣賞他從未展現過的非凡魅力。
2018 年 3 月，ARON 在《DOUBLE YOU》的演唱會上，特
別表演了這首獨唱曲〈Good Love〉的 R&B 舞蹈版，別具巧
思地展現了如音樂劇般舞台，透過這次的表演，ARON 的性
感魅力也大大被發揮。這首 SOLO 歌曲，一路從 2017 年表
演到 2019 年，旼炫回歸 NU'EST 後，在演唱會上，ARON 還
曾以爵士風格重新演繹了〈Good Love〉一曲，為這首歌曲
帶來全新的面貌。

## 外號「郭記憶」、「郭英雄」的由來

　　2018 年 6 月，NU'EST W 迷你專輯《WHO, YOU》中主
打歌〈Dejavu〉的歌詞，有一段副歌由 ARON 演唱，他唱
著：「不如把我關在記憶遊走的地方，反正你的記憶裡沒有
我，那就讓我沉醉在我的那些美好回憶中。」因為這段歌詞，
ARON 還獲得了「郭記憶」的外號呢！這首歌曲的歌名意思
為「似曾相識」，成員們在舞台上精緻的表演和舞蹈，為這
首歌加分不少，而 ARON 在其中的表現又讓人印象特別深刻，

107

還被稱為是恰到好處的「節制美」！此外，2019 年 7 月 8 日，ARON 與成員們結束工作在返回韓國的班機上，展現了英語能力幫助一度危急的年幼患者，而且謙遜低調的態度，在粉絲之間傳為美談，更得到了「郭英雄」的新外號。

## 第二首 SOLO 曲〈WI FI〉，表演更有層次

2018 年 11 月 26 日，NU'EST W 推出迷你專輯《WAKE,N》，收錄了 ARON 的第二首 SOLO 曲〈WI FI〉，他於同年 12 月的《DOUBLE YOU》FINAL IN SEOUL 演唱會中公開演出這首歌，ARON 的個人表演實力，比起以往更加豐富多元化，特別是在舞蹈方面的編排，更注重與台下粉絲們的互動和交流。而這首 SOLO 曲與之前的〈Good Love〉曲風大不同，各自展現了不同的風格。

## 連續登上雜誌封面三個月，最搶眼的封面人物

2019 年算是 ARON 豐收的一年，在不同領域都有新的突破和成績。4 月開始，他獨自連續三個月登上雜誌成為封面人物，其中最被粉絲大量討論的就是《1st Look》雜誌的 4 月號，那也是他首度個人拍攝的雜誌封面，不管是整體的設計或拍照佈景，都營造了夢幻和神祕的氣氛。

## 訪問好萊塢巨星，展現超強的英文和主持功力

2019 年 7 月 3 日，ARON 以流利的英文口語能力，以及幽默風趣的談吐表現，親自訪問了美國好萊塢電影《蜘蛛人：離家日》的主要演員：湯姆・霍蘭德、傑克・葛倫霍。ARON 與這兩位國際級的巨星演員同框，在韓國的演藝圈引起了超高的關注，而這次的訪問也非常順利、愉快，ARON 也完成了這項人人稱讚的國際任務！而同年 8 月 17 日，ARON 回到家鄉美國洛杉磯擔任《KCON 2019 洛杉磯》的特

別 MC，與成員 REN 共同擔任主持工作，各方面的表現都獲得極大好評呢！

## 粉絲們盼多保重身體，兼顧健康運和工作運

不過，身體總是不小心出狀況的 ARON 格外讓人心疼，從出道至今，常常因為生病或是受傷缺席演出或暫時休息。2019 年 7 月 6 日，ARON 參加完《KCON 2019 NY》演唱會後，就再次得了急性腸胃炎，幸好狀況不嚴重，但是也讓粉絲頻頻擔心他的身體啊！希望 ARON 在工作忙碌之餘，多多保養身體注意健康，這樣才不會常常錯失了與粉絲們見面的機會啊！

# 第 8 章

# JR 金鍾炫

## ★溫柔穩重國民隊長★

# ❧❧❧ J R ❧❧❧

姓　　名：金鍾炫
韓 文 名：김종현
英 文 名：Kim Jong Hyun
暱　　稱：潔兒、潔兒寶、金潔
　　　　　兒、小隊、金小隊、
　　　　　金 JR、兒子
生　　日：1995 年 6 月 8 日
國　　籍：韓國籍
出 生 地：韓國江原道
星　　座：雙子座
血　　型：O 型
身　　高：176 公分
體　　重：58 公斤
喜歡的顏色：黃色
喜歡的食物：馬鈴薯做的任何食物
偶　　像：Eminem
理 想 型：朴寶英
興　　趣：漫畫、玩具
學　　歷：東亞放送藝術大學 放送
　　　　　演藝學部 K-POP 學系
團中擔當：隊長、主 rapper、主領舞

## ❧❧ 經　歷 ❧❧

**音樂作品：**

2011 年 UEE《Sok sok sok》（Feat.rap）

2011 年 Pledis 家族《Love Letter》

**MV：**

2011 年 Orange Caramel〈Bangkok City〉

2011 年〈Wonder Boy〉

**戲劇作品：**

2015 年 優酷、土豆網《孤獨的美食家》

客串 張懷山／張思南

**電影：**

2016 年《Their Distance》

**固定綜藝節目：**

2017 年 Mnet《PRODUCE 101 第二季》

2017 年 JTBC《夜行鬼怪》

2017 年 tvN《奇怪的歌手》

2018 年 E Channel《出生以來第一次》

2018 年 JTBC2《自討苦吃 S2》

2018 年 Mnet《Love Catcher》

2018 年 JTBC《網線生活》

2018 年 Mnet《不是你認識的我》

2019 年 Mnet《留學少女》

## 練習生時期曾有過低潮，好在有成員的陪伴

在團中擔任隊長和主 Rapper 的 JR，擁有亮眼的帥氣外型，他迷人的眼神從出道開始，就迷惑不少女粉絲的心，加上溫柔的笑容，實在讓人難以抵擋 JR 的魅力啊！談起 2012 年，出道前擔任練習生的記憶，JR 印象最深刻的就是，他曾因為腳受傷而無法跳舞，只好暫停舞蹈練習，那陣子的他心情非常沮喪。JR 說：「看到其他練習生認真練舞，但我卻因為受傷什麼也不能做，那種心情非常煎熬，尤其我又是那麼熱愛舞蹈的人。不過，還好那段難熬的時間，NU'EST 成員們都在旁邊鼓勵我、陪伴我，我才能順利熬過那段低潮的日子。」

## 欣賞美國饒舌歌手 Eminem 努力不懈的精神

音樂界中的前輩們，有不少位都讓 JR 非常欣賞，但提到最最最欣賞的一位，他毫不猶豫說是 Eminem（美國著名饒

舌歌手，有「饒舌之神」之稱，同時也是詞曲家、唱片製作人、演員及電影製作人）。Eminem 不僅才華洋溢，而且領域橫跨各界，音樂和製作能力讓 JR 非常崇拜，其努力不懈的精神，更是他最想學習的！一談起偶像，JR 像是粉絲上身地說：「一開始，Eminem 在歌壇也沒有馬上獲得認可，但他沒有放棄、持續努力，後來才成為大家認可的歌手，他真的很會唱歌，真的是很帥氣的歌手啊！」而除了歌唱表演之外，JR 曾透露，自己非常喜歡動畫和漫畫，只要一有空就會看動畫和漫畫，難怪他整個人散發出的氣息，那麼像漫畫中走出來的俊美男主角啊！

## 爸爸是進演藝圈最大的後盾，全心全意支持他

雖然 Eminem 對 JR 在歌壇中有一定的影響，但讓 JR 決心踏入演藝圈的最重要人物，卻不是任何一位影響他的歌手，而是他最親密的家人——爸爸！原來，JR 的爸爸以前曾經有過歌手夢，也因為這個原因，打從 JR 開始決定踏入歌壇後，他的爸爸就一路上一直支持他，作為他最堅強的後盾。談起

爸爸，JR 的語氣滿是感激，他說：「爸爸從小就常常告訴我一些做人處世的大道理，或是很多發人省思的人生格言，這些話對我都非常受用。當然爸爸也常常鼓勵我、支持我，我真的很愛他很愛他！」

## 自稱天生急性子，最受不了慢郎中的 REN

自稱是天生急性子的 JR，不管是工作或做任何事情，總是很有效率不拖延，他說：「我的個性真的無法忍受那種慢吞吞的人，或是喜歡東摸摸西摸摸拖時間的人。」而 JR 還曾透露，NU'EST 團中個性最慢的是 REN，他說：「不管是拍攝實境節目，或是執行工作任務時，REN 總能看起來很不疾不徐，有時候還會一個人慢慢走呢！」雖然 JR 說自己無法忍受慢調子，但或許這是 REN 展現他優雅的方式，美男子可不好當呢！

## 喜歡外表強悍，但內心女人味十足的女生

這麼有型有個性的 JR，曾經表示自己欣賞的理想型是「外表看起來有點強悍、有點酷，但內心卻十分女性」的女生，看來他喜歡反差很大的女生啊！而個性方面，他也曾透露：「我喜歡會照顧我的女生。」提起 NU'EST 中，哪一位成員未來最有潛力成為好男人時？JR 每一位成員都不得罪地說：「五個人都很有潛力啊！我們五位成員每一位真的都很重感情，而且我們不但很會照顧自己，也都很會互相照顧彼此，絕對都是不折不扣的好男人！」哇塞～ NU'EST 每一位成員未來都是好老公，各個都是好男人典範啊！

## 化身綜藝咖，《夜行鬼怪》表現備受青睞

JR 除了是團中負責任的好隊長外，他在演藝圈也有多元化的發展，2017 年 7 月 30 日開播的 JTBC 綜藝節目《夜行鬼怪》，是由綜藝節目《我獨自生活》和《能力者們》的李

智善製作人所製作。而《夜行鬼怪》的節目內容錄製非常辛苦，這是一個沒有劇本的節目，藝人在節目中，都展現了最真實自然的一面。參與的藝人們需要為了搶奪隔天早上的冠軍，前一晚大半夜須露宿街頭。主持群主要有鄭亨敦、李秀根、朴成光、FTISLAND 主唱李洪基與 NU'EST 隊長金鍾炫（JR）。當時粉絲們非常喜愛 JR、李洪基與前輩們的搞笑互動，而 JR 參與《夜行鬼怪》節目錄影期間，製作人也不斷稱讚 JR，說他不愧是「國民隊長」，在主持群中明明是年紀最小的「忙內」，卻常常像哥哥一樣照顧其他人。

## 《LOVE CATCHER》解讀女人心，自信滿滿

　　JR 在《夜行鬼怪》的綜藝表現，大受製作單位和觀眾喜愛後，他後來還參與了 Mnet 電視台的綜藝節目《LOVE CATCHER》。該節目主持群包括申東燁、洪錫天、張度妍、Lady Jane、NU'EST JR 和推理小說家全健宇。《LOVE CATCHER》是戀愛推理節目，五男五女共十名素人，被安排在一棟建築中，共度八天七夜，其中包含為了尋找真

愛而來的「LOVE CATCHER」和為了贏得高額獎金韓幣5,000萬元（約新台幣136萬元）而隱瞞身分的「MONEY CATCHER」。

《LOVE CATCHER》和一般的戀愛實境節目完全不同，比較像是心理遊戲節目，由六位主持人擔任「WATCHER（觀察者）」，透過製作單位提供的各種線索，像是喜好的電影、書籍、理想型、職業、酒量、戀愛史……等，找出可能的「MONEY CATCHER」。有趣的是，再次成為節目班底忙內的JR，當時加入這個節目時，被粉絲質疑說，JR根本沒有戀愛經驗，參加這個節目真的可以嗎？對此，JR那時就信心滿滿地表示：「我雖然在戀愛方面沒什麼經驗和自信，但我有兩個姊姊，所以蠻擅長觀察女性的想法。」

## 代言美妝品牌 Origins，展現多元魅力和敬業精神

這幾年JR在音樂、綜藝、主持領域默默耕耘著，加上在綜藝節目上他總以開朗、活潑的風格抓住觀眾的視線，因此全球自然主義美妝品牌Origins，於2019年時邀請他擔任韓

國區的代言人。透過品牌的各項產品，JR 展現了多種魅力，不管是正向、積極、清新、溫柔、可愛、親切、活力十足的面貌，都讓人深深著迷。工作人員也表示，JR 是個非常認真、敬業的代言人，不但親自試用產品，在廣告拍攝期間，也常常主動營造良好的氣氛，讓整個團隊工作非常愉快順利。

## 不顧工作人員的規定，寵愛粉絲無極限的暖男

JR 於 2017 年參加《PRODUCE 101》第二季時，因為傑出的領導能力和暖男形象，深受該節目廣大觀眾喜愛，更因此擁有大批粉絲追隨，但其實他在出道早期，就展現了不少寵愛粉絲的舉動囉！NU'EST 第一張出道單曲《FACE》宣傳期的簽售會上，經紀公司規定每位粉絲給成員寫的話不能太長，卻有粉絲違反規定，要求 JR 寫較多的字，礙於時間關係，工作人員催促粉絲往前移動、要 JR 不能再寫了，不過 JR 卻堅持寫完。雖然粉絲違規在先，行為不值得鼓勵，但從這個小細節，就可以知道 JR 總讓人覺得暖心的原因。

# 信守承諾，JR 邀約女粉絲來看演唱會

　　JR 寵愛粉絲的行徑還不只一次，NU'EST W 舉行《DOUBLE YOU》首爾演唱會時，有一名觀眾是他特別邀請來的，究竟是誰那麼重要呢？原來，演唱會之前，在電視節目《今天也辛苦了》特輯中，JR 曾與一名金姓女粉絲見面，當時這位女粉絲正在準備空服員考試，每天都要接受禮儀課訓練，還要不斷練習微笑、穿高跟鞋走路，受訓課程頗為辛苦，因此 JR 特別替她加油打氣，甚至還驚喜出現在巴士站接她下課，超級感人又浪漫啊！

　　他們在咖啡廳聊天時，女粉絲還提到自己的夢想是考進仁荷大學，但沒有自信能夠考上，JR 特別鼓勵她，要她學習正面思考，還分享自身經驗說：「不要擔心會落榜，我之前參加選秀比賽時也落選過，當時也覺得自己好像沒有任何機會成功了。但我決定改變負面的想法，努力完成不會讓自己感到後悔的表演，於是一直走到現在。只要盡最大努力就好，未來有一天一定會成功！」接近談話尾聲時，JR 也對她承諾：「如果哪一天 NU'EST 開演唱會，妳就打電話到我們公司，

選一個場次來參加吧！」沒想到，事隔五個月後，這位粉絲真的聯繫，也收到了演唱會的入場券並出席，想必令許多粉絲都非常羨慕吧！

## 穿上傑尼龜人偶裝，突襲粉絲生日應援看板

　　JR 和其他成員一樣，平時就很寵粉絲，而他最經典的事蹟，莫過於 2018 年 6 月 7 日，毫無預警地穿著精靈寶可夢的傑尼龜人偶裝，不只打扮十分用心，他還跑到首爾各處，突襲由粉絲應援的生日燈箱與螢幕看板，以實際行動感謝粉絲對他的生日祝福！後來受訪時，JR 真摯地說：「對粉絲所做的一切，我一直心存感激，除了常常在想，怎麼表達自己的心意之外，也會思考粉絲喜歡我們為他們做些什麼事情。比起在我生日時收到很多粉絲的禮物和愛，我其實更想為粉絲準備驚喜活動，想和粉絲一起製造很多共同的美好回憶。」

## 隔年的生日，再扮熊熊裝，可愛又驚喜

由於傑尼龜人偶裝的驚喜讓人印象深刻，隔年，JR 再次給了粉絲一個生日喬裝大驚喜！2019 年 6 月 8 日生日當天，JR 變身為可愛的熊熊，到粉絲們為他準備的生日廣告看板做了一趟認證巡禮。至於，為什麼是熊熊裝扮呢？JR 在 V LIVE 節目中特別解釋說：「我今年會決定穿熊熊人偶裝，是因為今年開始有粉絲叫我『泰迪熊』。」JR 連續兩年生日都特別裝扮，為了粉絲們製作的生日廣告和活動回饋，這麼費盡心思表達感謝的舉動，不愧是寵粉達人！他也承諾粉絲們，一定會去看那些還沒有認證到的廣告看板，真的相當暖心呢！

## 視 NU'EST 成員為兄弟，私下相處搞笑又和諧

JR 對 L.O.Λ.E 們實在非常非常疼愛，堪稱是一名「粉絲傻瓜」（意指懂得疼愛粉絲、為了粉絲什麼都願意去做的偶像），而 NU'EST 成員們的感情，更是好到宛如親兄弟一般，

平時 NU'EST 會不時分享私下的搞笑片段，常常讓粉絲們看了哈哈大笑。而身為隊長的 JR 也曾笑說：「NU'EST 成員在影片裡的互動模樣及方式，就是私下相處的真實面貌，大家真的能從影片中了解我們更真實的個性！」毫不做作又真誠的 NU'EST，難怪能那麼討粉絲喜愛啊！

# 第9章

# 白虎 姜東昊

★肌肉擔當實力主唱★

# >>> 白虎 <<<

姓　　　名：姜東昊

韓　文　名：강동호

英　文　名：Kang Dong Ho

暱　　　稱：虎子、性感山賊、
　　　　　　放火性感、
　　　　　　小公主

生　　　日：1995 年 7 月 21 日

出　生　地：韓國濟州島

身　　　高：177 公分

體　　　重：75 公斤

星　　　座：巨蟹座

血　　　型：AB 型

興　　　趣：玩遊戲、鋼琴、劍術

喜歡的顏色：藍色

偶　　　像：東方神起

理　想　型：李侑菲和 EXID 的 HANI

學　　　歷：百濟藝術大學 放送演藝
　　　　　　學系

團中擔當：主唱

## ≫ 經　歷 ≪

**MV：**
2011 年 After school 小分隊〈Play Ur Love〉
2011 年 A.S.Blue〈Wonder Boy〉
2011 年 孫淡妃 & After School〈LOVE LETTER〉
**戲劇作品：**
2013 年 KBS《田禹治》
客串第 17 集
**電影：**
2016 年《Their Distance》
**固定綜藝節目：**
2012 年 KBS Joy《안아줘（Hug）》
2014 年 Arirang Radio《Music Access》
2017 年 Mnet《PRODUCE 101 第二季》
2019 年 KBS2《加油吧曼秀路》

## 外型像是 Rapper，實則是團中的主唱

白虎是 NU'EST 團內的主唱，但很多人一看到他的外型，第一眼都誤以為他是團內的 Rapper，但白虎真的是位聲音高昂又細膩的主唱，任何需要飆高音的歌曲，都難不倒他呢！談起剛進入演藝圈時，第一次踏上舞台的心情，白虎依舊記憶清晰，他說：「即使已經事隔多年，我還是有很深刻的印象。表演完後，那種非常激動的情緒，一直埋藏在心裡。而練習生時期的難忘事蹟，對我來說應該是睡眠永遠不足吧！出道以前，我一直是非常重視睡眠的人，但擔任練習生後開始過著無法睡飽的日子，花了我一段時間才克服呢！」

## 父母的支持讓他不曾放棄，視東方神起為典範

雖然 NU'EST 出道後並非一帆風順，好幾年的低潮期以及經歷過聲帶手術、腳傷暫停演藝活動，但白虎始終沒有放棄歌手這條路，他堅持下去的理由，有很大的原因與他的父

母有關。白虎說：「我的父母雖然在我剛入行初期，有點反對我當歌手，但是在我努力之下，以及他們看到我出道的帥氣模樣後，就一直替我感到驕傲不已。出道至今，父母一直是我最堅強的後盾和支持動力，我也非常愛他們。」而在韓國歌壇中，白虎最欣賞的前輩是東方神起，他曾經大力讚賞，並表示：「東方神起前輩的舞台魅力和表演力道真的太強了！他們一直是我學習的典範和努力的目標！」

## 第一次見面時，最有印象的成員是？

出道事隔多年，白虎回憶起第一次見到成員們的心情也還記憶猶新！白虎說：「我第一次見到 ARON 時，對他印象非～常～深～刻。見到 ARON 之前，我就聽說過，我們團裡會有位從美國回來的成員，我原本以為他會以非常華麗的樣貌出現，因為是從海外來的啊～但沒想到，他剛回韓國生活時，天氣非常非常冷，他第一次出現在我們面前時，把所有從美國帶回來的衣服全都穿在身上，因為太冷了，他實在顧不得好不好看，毫無搭配的概念全穿上了～那時，我看到他

的樣子，真的嚇了一大跳！但那時真的氣溫太低也不能怪他，他衣服準備不夠多，只好這樣穿！」

## 旼炫最會照顧人，ARON 最會撒嬌

　　談起 NU'EST 其他成員私底下的個性，白虎說：「從出道前開始，就可以感受到旼炫是位非常會照顧隊友的人，一直到現在，他還是保有這種個性哦！而且旼炫不管對什麼事情或工作任務，都會非常正面積極去面對，以前我們還稱他為『生活規律的男子漢』，可見我們對他有多敬佩。」而 ARON 竟被白虎爆料是 NU'EST 團中最會撒嬌的人，白虎說：「ARON 哥雖然是我們之中年紀最大的，但他卻是我們之中最會做可愛表情的人！」至於個性最急躁的人，白虎認為是旼炫和 ARON 兩人，還說他們因為最早起，常常會負責叫其他成員起床，同時他也不諱言自己很愛睡覺，所以是成員之中很愛賴床的成員呢！

## 肌肉線條超誘人，二度登上雜誌粉絲瘋狂尖叫

2018 年 10 月，白虎獨自登上《Men's Health Korea》雜誌的封面人物，那時他穿著緊身白色背心，露出結實的手臂肌肉和胸肌，隱隱約約地展現好身材。而 2020 年 1 月，白虎二度登上《Men's Health Korea》雜誌成為封面人物，比起第一次，他大膽許多，沒穿上衣直接秀出鍛鍊有成的肌肉身材，造成網友瘋狂的討論聲浪，甚至還登上了韓國推特的熱搜排行榜上！性感已非女藝人的專屬權利，男藝人耍性感有時反而更有話題，白虎就是一個實際例子呢！

白虎的肌肉魅力讓粉絲們難以抵擋，而且《Men's Health Korea》雜誌還一次推出三種不同版本，簡直讓粉絲們的選擇困難症大發作，不知道該選擇哪個版本才好？因為裸上身的版本雖然非常養眼，但白虎穿上西裝及短袖白色 T 恤的另外兩種版本，也非常好看，完全是三款不同的魅力呢！白虎的倒三角猛男身型，加上藏不住的健碩肌肉、比太平洋還寬厚的肩膀，讓 L.O.Λ.E 們（NU'EST 的粉絲名）看了口水直流，更搞笑地在網路上留言說：「白虎啊～你的肉體就由

我們共同來守護！」看來，白虎的肉體已成為粉絲們的公共財啦！

## 個人魅力早已廣受認可，一個人也可獨當一面

因選秀節目《PRODUCE 101》第二季意外再度走紅的NU'EST，除了於 2019 年五人合體發片拿下好成績外，團員們也開始個別到海外展開個人活動，白虎原本要在 2020 年 2 月 14 日西洋情人節當天，獨自到台灣舉辦粉絲見面會，但後來卻因為新冠肺炎疫情在全球造成緊張局勢，只好取消了活動。白虎曾戴著「大衛·貝克漢」的面具出演綜藝節目《蒙面歌王》，並成功晉級至第三輪競賽，也曾化名「Bbae Ggom（빼꼼）」為女子團體 fromis_9 的第二張迷你專輯《To. Day》主打曲〈DKDK（噗通噗通）〉創作歌詞，他個人的才華早已在各方面展露無遺，也廣受認可，期待未來白虎能展現更多方面的才華囉！

## 身兼製作人和作詞人，創作能力獨一無二

白虎曾以製作人與作詞者的身分，帶著作品〈We Together〉重回讓 NU'EST 起死回生的系列節目《PRODUCE 48》，而〈We Together〉這首歌曲，後來還由節目出道團體 IZ*ONE 重新錄製、演唱，並收錄於出道迷你專輯《COLOR*IZ》中。白虎的製作功力和才華，不僅僅展現於 NU'EST 的專輯裡，連其他偶像歌手的專輯中，也能發現他獨一無二的創作能力呢！此外，他曾在自己生日當天，在奧林匹克公園進行突襲公演《BAEKHODAY BUSKING LIVE》，也擔任過 BUMZU × Raina 演唱會上的特別嘉賓。

## 藝名出自於日本漫畫《灌籃高手》

說到「白虎」這個藝名到底怎麼來的？沒想到跟日本漫畫家井上雄彥的知名作品《灌籃高手》有關！出道前，因為同公司的女團 After School 成員 Uie 見到白虎時，覺

得他的長相和漫畫中的角色「櫻木花道」非常相像，因此就建議他取名為「櫻木花道」的韓國譯名「강백호（Kang BaekHo）」，而『BaekHo』翻成中文即為『白虎』。想不到他的藝名是這樣來的吧？真想看看白虎穿上櫻木花道球衣的樣子，若韓國翻拍《灌籃高手》真人版電影或電視劇，白虎絕對是櫻木花道這個角色的不二人選呢！

## 七年劍道底子，實力不容小覷

　　白虎除了音樂方面的演唱、創作才華以及肌肉擔當之外，他還有一身劍道的好本領，而且打從出道初期，他就在〈FACE〉預告片中展現過了呢！出道前，白虎曾經學了七年的劍道，這段不短的時間，讓他磨練出海東劍道三段的實力，還曾多次在各種劍道比賽上獲得不錯的成績。不過，粉絲們應該很慶幸他沒有朝劍道方面發展吧？如果他當時繼續專攻於劍道上，可能就不會踏入演藝圈當歌手，也不會加入NU'EST成為現在的白虎呢！

## 團中的音樂創作富翁，指導新人女團出道專輯

細數白虎的「音樂創作」事蹟還真不少！2016 年，白虎參與 NU'EST 第四張迷你專輯《Q is.》以及第五張迷你專輯《CANVAS》的音樂製作。2017 年，白虎更擔任同為 Pledis 娛樂的新人女子團體 Pristin 的出道專輯音樂製作人之一，同年，他也於分隊 NU'EST W 發行的首張迷你專輯《W,HERE》中參與多首歌曲的詞曲創作。2018 年以後，白虎在 NU'EST W 和 NU'EST 的專輯中，更是參與了多首歌曲的創作，族繁不及備載啊！

## 選秀節目表現亮眼，可惜高分落榜

回溯《PRODUCE 101》第二季節目進行期間，白虎在第四集的分組對抗賽中，曾以 BTS 防彈少年團的歌曲「Boy In Luv」進行比賽，雖然對決後，由另一組獲勝，但他這組的表現，卻得到節目導師的認可，以及網友給予的高度評

價，甚至他們的表演影片，在網路上的觀看次數還超越獲勝的另一組。白虎的舞台表現，被稱讚是「充滿著男子氣概的表演」，廣大的網友更因此幫他取了很有氣勢的外號「性感山賊」。後來，在第六集的比賽中，白虎又因表演「Playing With Fire」，再度被網友取了「放火性感」的外號，都是跟性感有關的稱號呢！雖然，最終在《PRODUCE 101》第二季，白虎只得到第13名，沒有成為限定團體WANNA ONE中的11名成員之一，但他可圈可點、無可取代的魅力早已深植觀眾和粉絲的心啦！

# 第10章

# 黃旼炫

★聲線迷人寵粉暖男★

# >>> 旼炫 <<<

姓　　　名：黃旼炫
韓 文 名：황민현
英 文 名：Hwang Min Hyun
暱　　　稱：美女、上海男孩、
　　　　　黃美女、諸葛旼
　　　　　炫、皇帝
生　　　日：1995 年 8 月 9 日
出 生 地：韓國釜山
身　　　高：181 公分
體　　　重：65 公斤
星　　　座：獅子座
血　　　型：O 型
興　　　趣：看電影、音樂、唱歌、鋼琴
喜歡的顏色：黑色
偶　　　像：Eric Benet
理 想 型：f(x) 的 Victoria
學　　　歷：仁荷大學 演劇電影學系
團中擔當：領唱、形象擔當

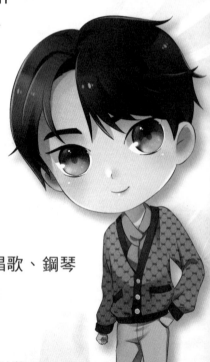

# ꩜ 經　歷 ꩜

**音樂作品：**

2015 年〈Love Day（戀する日）〉

**MV：**

2011 年 Orange Caramel〈上海之戀〉

2011 年 A.S.Blue〈Wonder Boy〉

2011 年 孫淡妃 & After School〈LOVE LETTER〉

**戲劇作品：**

2014 年 KBS《無計畫家族 Reckless Family
Season 3》(22~31 集 )

2014 年 KBS《Trot 戀人》

2014 年 網路劇《Mo mo salon》

**電影：**

2016 年《Their Distance》

**音樂劇：**

2019 年《Marie Antoinette（瑪麗・安東尼）》

**固定綜藝節目：**

2012 年 KBS Joy《안아줘（Hug）》

2014 年 Arirang Radio《Music Access》

2017 年 Mnet《PRODUCE 101 第二季》

2019 年 Mnet《留學少女》

## 執著向前，為了夢想，即使辛苦也不算什麼

旼炫從出道開始就擁有堅定的心，2012 年剛出道時，他就曾表示：「即使出道前的練習生生活對許多人來說非常艱辛，但因為我的心非常堅定，所以任何困難都不覺得辛苦，為了夢想成真，唯有努力，我別無選擇。」如此堅毅不拔的個性就是旼炫無誤，而這種精神，他也一直延續到《PRODUCE 101》第二季再次當練習生時，最後以第九名的好成績，順利加入限定團體 WANNA ONE，成為其中的一員。雖然，NU'EST 的演藝之路上並非一帆風順，但他的雙親長期以來守護著他，旼炫說：「我的爸媽一直是我最忠實的粉絲，始終不離不棄，常常為我加油！」

## 彎腰配合粉絲身高，只為了「眼神對視」說話

2012 年 3 月 15 日出道以來，NU'EST 舉辦過大大小小的各種活動，為了拉近與粉絲的距離，2016 年他們發行《Q

is.》專輯時，在每週六音樂節目的錄影現場前，會有一名成員現身，為到場應援的粉絲「蓋章」認證。某個星期六，剛好輪到旼炫負責這項工作，當天很不湊巧是下雨天，雖然有點麻煩，但他仍親切地向等候的粉絲閒話家常，並開始進行蓋章活動。貼心的旼炫知道大家等待已久，才獲得與他近距離接觸的機會，所以他貼心又主動地與蓋章的粉絲聊天，而且眼睛直視對方，仔仔細細聽粉絲對他說些什麼。最令人感動萬分的是，身高 181 公分的旼炫，如果遇到個子特別嬌小的女粉絲時，他會主動彎腰、側著一邊頭，讓自己保持能與粉絲平視交流的高度。天啊～旼炫的舉動怎麼會這麼暖啊！

## 生活中的男子漢，旼炫對女粉絲超級貼心

其實，剛出道的旼炫還是有點「釜山男子」的木訥性格，他曾在綜藝節目《Happy Together3》中透露過，他第一次擁抱女生，是出道後在 NU'EST 活動上抱女粉絲，加上當時他只有 17 歲，不太知道該怎麼回應女粉絲比較好，更不知道怎麼拿捏自己的心意。隨著年紀漸長，更熟悉粉絲活動的氣

氛後，旼炫漸漸地不再害羞了，面對這些場合都能好好掌控一切。旼炫這些年來，不只為了舞台表演而努力練習，對粉絲的互動和應對也更加得心應手，之前最常上官方 Fan Café 回覆粉絲留言的成員就是他呢！旼炫曾表示：「就算工作時間再晚，我還是幾乎每天都會上線看看粉絲寫給我的信，雖然沒有辦法每封都回覆，但一定都會親自看過。」旼炫各方面的堅持，其實都是日常生活中的習慣，難怪他會被成員們稱為是「生活中的男子漢」。

## 自我要求很高，堅毅不拔的個性備受稱讚

旼炫非常守紀律，對自己的要求很高，對認為正確的事情很堅持己見，這些是熟悉他的人或粉絲都知道的事情，或許對很多人來說，有點過份固執，但他能夠成功，其實也是拜這種個性所賜。NU'EST 的成員對旼炫總是讚譽有加，很多粉絲也很欣賞他這些長處，而他自己也有十分欣賞的圈內前輩，就是 JYJ 的俊秀。說旼炫是 JYJ 俊秀的鐵粉一點也不為過，不但會去看俊秀的音樂劇和演唱會，若考他關於俊秀的

二三事，也難不倒他呢！

## 小時候胖不是胖，長大後邁向帥氣型男之路

　　個性果然是從小就養成的，旼炫公開表示過，小時候他就是那種不太需要父母操心的小孩，不但個性乖巧聽話，還沒怎麼被媽媽罵過，更是「手不釋卷」的小孩，非常喜歡閱讀，即使媽媽要他先吃飯等等再看書，他也會偷偷躲在桌子底下看完書，完全擋不住吸收知識的動力啊！旼炫小時候的個性和長大後差不多，那麼，小時候的他是否也和現在一樣帥氣呢？旼炫笑說：「其實我小時候胖胖的，身形圓圓肉肉的，而且蠻醜的，甚至親戚朋友知道我出道都相當驚訝，覺得我怎麼可能成為歌手？」所以說，小時候胖不是胖啊～而且在 NU'EST 沉寂多年，又再度翻紅後，在親戚之中乏人問津的旼炫，竟突然被父母要簽名，而且一次就要一百份，原來自《PRODUCE 101》第二季後，父母就常常被身邊的親朋好友索取他的簽名呢！

## 獨具慧眼的「黃 PD」，性格和態度廣受認可

《PRODUCE 101》第二季中，旼炫是連其他練習生都認證的帥哥，不只外貌和表演帥氣，連個性和沉穩的態度都為人稱許。他常常在節目中冷靜地評斷練習生的表現，而且獨具慧眼，因此讓他擁有「黃 PD」、「黃諸葛」的稱號。此外，節目中由他指名成員的〈Sorry Sorry〉表演組合，每位成員也都發揮了不同的魅力，更被稱為是第二季最具代表性的舞台。在〈Never〉進行分組時，他甚至厲害到猜中了淘汰和排名，神準的程度連自己都嚇到！

## 出演《蒙面歌王》假扮漫畫美男

《PRODUCE 101》第二季後，旼炫以 WANNA ONE 的成員出道後，曾出演過綜藝節目《蒙面歌王》，他戴著漫畫美男的面具出席，在節目中展現了「蜂蜜嗓音」，當時許多粉絲和觀眾就猜測這個人應該是旼炫。而在《蒙面歌王》中，

旼炫演唱了 Hyukoh 的歌曲〈Comes and Goes〉大獲好評，揭曉他的真面目時，同為 WANNA ONE 成員的姜丹尼爾好驚訝，因為連他都沒發現這個人是旼炫。雖然那時候 WANNA ONE 的行程讓成員們喘不過氣，但旼炫卻說：「《蒙面歌王》這個節目是連我爸爸都很喜歡的節目，過年時我回釜山的家，爸爸還會問我怎麼不去上那個節目呢？那時候我連爸爸都隱瞞，深怕他不小心說出去戴面具的是我。」

## 關於生活和飲食小祕密，其實他沒那麼 man？

旼炫其實有個小祕密，他對鹽分過敏，嚴重到連自己汗水裡的鹽分都可能引起皮膚過敏，因此十分害怕流汗，所以炎熱的夏季對他來說非常辛苦！他不僅非常重視環境整潔，整個人也都時時保持清爽的身體，是裡裡外外的「環境清潔員」。另外，旼炫雖然很有哥哥的樣子，平時很喜歡照顧別人，也樂意幫忙清潔環境，但他的飲料口味卻很不男人，啤酒和咖啡都不是他喜歡的，他只喜歡口味甜甜的飲料，這喜好簡直是小朋友口味吧？不過也真是太可愛了！

## 以獨特方式霸氣寵粉，照顧特別害羞的粉絲

　　旼炫是個做各種事情都認真、嚴謹的人，或許他不能算是團中最會撩粉絲的人，但他卻以獨特的方式霸氣地疼愛著粉絲。在現場節目錄影或公開演出時，旼炫總是會在台上努力尋找台下的粉絲們，親自確認粉絲們站在哪一個區域，並且主動向前來為 NU'EST 或他應援的粉絲們熱情地揮手打招呼，更總是以真誠的笑容回報。而小型的簽名會上，他會認真回答每張粉絲遞上的便條紙，遇到比較害羞或緊張的粉絲，更會特別照顧、主動找話聊，這就是為什麼旼炫總是能讓粉絲覺得心裡暖暖的原因呢！旼炫的真誠態度和各種舉止，都能深刻感受到他不是逢場作戲或虛情假意，偶像如他這般用心，怎麼可能不越撩越多粉呢？

## 用眼神確認台下每位粉絲，越來越懂愛的表達

　　WANNA ONE 時期的旼炫，其所作所為也都讓原本

NU'EST 的粉絲們感到驕傲不已！旼炫在 WANNA ONE 團體的個人表現更加成熟，而且暖度更上一層樓，不但知道怎麼表達自己的愛，與粉絲的互動也越來越有 OPPA 風範。某次，在 WANNA ONE 的表演舞台即將結束時，他對台下的粉絲說：「Wannable（WANNA ONE 的官方粉絲名）好像都跟成員們對到眼了吧？太好了，這樣大家看完表演，就可以回家跟家人朋友們炫耀今天跟我們對到眼了，別懷疑～我們真的都看到你們了，每一位成員都認真在看你們，用眼睛認真確認台下每一個人。」旼炫這番話真的很懂粉絲啊！

## 以積極又正面的形象，受邀代言豆奶飲料

旼炫積極又正面的形象，也受到廣告商的青睞，他曾受邀擔任「每日乳業」植物性蛋白質豆奶品牌「每日豆奶」的代言人，品牌相關人員表示：「很多人都知道旼炫平時就有正確良好的飲食習慣，加上他以運動為基礎，不斷持續為自己進行健康管理，與『每日豆奶』的健康概念十分接近。而且旼炫在 10 ～ 30 歲的女性消費者中，有著極高的人氣和影

響力，所以邀請他來擔任代言人。」「每日豆奶」的廣告詞為「Better Me（成為更好的我）」，並由旼炫詮釋出「日常生活中每天都能開心地喝，毫無負擔的每日豆奶」為概念，當廣告影片與代言宣傳照完整呈現時，果然獲得許多消費者支持。

## MAMA 日本舞台上，與歌壇天后寶兒破天荒合作

2017 年一年一度的 MAMA 日本場舞台上，最吸睛和引人注意的合作舞台，絕對是旼炫和寶兒兩人合作的舞台了，這也是每一年 MAMA 最期待的男女歌手雙人合作舞台，因為總是會有意想不到的話題性組合出現。在旼炫和寶兒的搭檔前，更早之前 MAMA 舞台上曾出現過 BIGBANG TOP 和李孝利兩人的合作舞台，以及 4MINITE 泫雅和 BEAST 賢勝組成的 TROUBLE MAKER ！2017 年 MAMA 舞台這組最特別的搭檔深具年度意義，寶兒是《PRODUCE 101》第二季的主持人之一，旼炫則是該季的練習生之一，「師生」搭檔表演雙人舞「Only You」，不但表演精采更兼具話題性，而兩人天

衣無縫搭配得維妙維肖，也堪稱是當晚最帥氣、最想重複收看的一段表演了！如果之後還有男女雙人組合的演出，粉絲們希望能看到旼炫和哪位女歌手搭檔呢？

我愛NU'EST

# 第 **11** 章

# REN 崔珉起

## ★極品四次元花美男★

# REN

姓　　　名：崔珉起

韓 文 名：최민기

英 文 名：Choi Min Gi

暱　　　稱：奇奇、崔 REN、
崔美 REN、奇兒、
77、美 REN 兒

生　　　日：1995 年 11 月
3 日

出 生 地：韓國釜山

身　　　高：179 公分

體　　　重：56 公斤

星　　　座：天蠍座

血　　　型：O 型

興　　　趣：看電影、聽音樂

喜歡的顏色：紅色

偶　　　像：Lady GaGa、Michael
Jackson

理 想 型：李孝利

學　　　歷：仁荷大學 演劇電影學系

團中擔當：副唱、門面、忙內

## ❯❯ 經　歷 ❮❮

**MV：**
2011 年 A.S.Blue〈Wonder Boy〉
2011 年 孫淡妃 & After School〈LOVE LETTER〉
2012 年 Happy Pledis
〈LOVE LETTER(PLEDIS BOYS VERSION!)〉
**戲劇作品：**
2013 年 KBS《田禹治》客串第 17 集
2014 年 KBS《無計畫家族 Reckless Family
Season 3》客串第 29 集
2015 年 網路劇《孤獨的美食家》客串第 2、3 集
2016 年 網路劇《I'm Not A Girl Anymore》
2018 年 SBS《四子》
**電影：**
2016 年《Their Distance》
2019 年 Netflix《Asian Ghost》
**固定綜藝節目：**
2017 年 Mnet《PRODUCE 101 第二季》
2017 年 JTBC2《自討苦吃》
2018 年 Mnet《The Kkondae Live》
2019 年 JTBC2《冤大頭的排行榜》

## 髮色、髮型變化最多，各種造型都能完美消化

　　每次只要有韓國演藝圈票選外型美貌不輸女團成員的排行榜，NU'EST 的成員 REN 絕對會上榜！REN 美得像畫的外貌和中性的柔情打扮，總是吸引大眾的目光啊！這年頭可不是只有強悍的男性魅力才吸引人，柔美也不再是女藝人的專利囉！

　　打從出道開始，REN 在外型方面就讓人留下深刻的印象，不只是一張精緻漂亮的臉蛋吸睛，他的髮色從一開始的淺金色到後來的大膽粉色、沉穩黑色等變化，都讓人對他消化髮型、髮色的能力相當驚訝！REN 在衣著上的表現也十分前衛大膽，可說是打破性別界線的時尚風格。除了髮型、服裝之外，他對化妝方面也有極大的興趣。在韓國演藝圈的男星中，帶動起畫眼線的潮流，REN 絕對是走在前端的前幾名！此外，REN 更曾與日本網路品牌「Ritam」合作過，親自設計了名為「REN × LALs」的系列首飾。

## 最欣賞 Lady GaGa、G-Dragon 及東方神起

在時尚視覺上很有想法的 REN，對於 NU'EST 的專輯服裝造型，常常主動提出意見，與成員們或是造型師討論激發出不同的想法，更幫成員們構想了許多不同的概念和表現方式。前衛大膽的 REN 曾表示喜歡 Lady GaGa 許多年了，也多次表達想與她合作的想法，更希望能公開表演她的歌曲。此外，REN 也是 G-Dragon 的忠實鐵粉，因為 G-Dragon 從時裝到音樂方面都發展得相當不錯，十分值得效仿，更從 G-Dragon 身上得到許多時尚和音樂方面的創作靈感。身為一位偶像歌手，REN 也有其他的學習榜樣，那就是韓國歌謠界無人能敵東方神起，REN 曾說：「站在舞台上，東方神起總是能完美無缺地表現出自我的特色，感染力真的很強大！」

## 回憶練習生生涯，思鄉情緒最難克服

出道前的 REN，出生於韓國釜山，在 2010 年，他原本

參加的是其他公司的海選，但後來有人建議他再參加 Pledis 娛樂的海選，最終順利通過考驗成為練習生，也加入了 NU'EST 這個團體，一起和成員們為了出道作準備。回想起練習生那段日子，當然有不少不為人知的辛苦之處，不過比起練習歌唱或舞蹈的勞累，REN 覺得，當時最需要克服的是思鄉的情緒，他說：「那時候，一個人剛獨自離開家鄉到首爾打拼，又是我第一次自己在外面生活，真的好想念家人。還好成員們陪伴我一起度過那段艱苦的歲月，我覺得現在如果沒有成員在身邊，我就無法生活了。」

## 藝名有「蓮花」之意，期許在演藝圈美艷盛開

2012 年 3 月 15 日，他以 REN 的藝名作為男子團體 NU'EST 的成員出道，團體中他擔任的是副唱的位置。而 REN 這個藝名的日文意思是『蓮花』，與他清新又美麗的外貌不謀而合，經紀公司也期許 REN 進入演藝圈後，能像盛開的蓮花一樣那麼鮮豔動人。REN 真不愧是「花美男」的代表，原來打從出道開始，就以花為名、以盛開的花朵被期許著呢！

## 出道初期在時尚圈備受青睞，更獲電視劇邀約

　　REN 在 NU'EST 出道僅一個月時，就小小受到注意，
2012 年，當時他和旼炫兩人就參與了韓國最大型的時尚活
動「秋冬首爾時尚週」，為 BIG PARK 的服裝展擔任走秀的
模特兒。初生之犢不畏虎，REN 第一次的時尚秀表現就可
圈可點，出色的表現讓他隔年再次獲得風光亮相首爾時尚週
的機會。除了在時尚界很早就受到青睞，在戲劇方面，REN
也在出道前期就受過邀約並參與。2013 年，REN 在電視劇
《田禹治》、《孤獨的美食家》中客串演出。2016 年，由
於 NU'EST 當時在日本發展，REN 因此有機會擔任日本電影
《Their Distance》的主角，顯然他的外貌很早就受到戲劇
圈、電影界的認可，不過終究 REN 最愛的還是歌唱的舞台，
以及與成員們一起打拼的生活。

## 外表雖然清秀漂亮，但骨子裡其實很 man

　　許多人認為長相清秀的 REN，常常被誤認為是女生，私下的個性應該也很柔弱、女性化吧？事實上，剛剛好相反呢！私底下，REN 是個非常有男人味的男生，也許這跟他是從釜山來的男人也有點關係，即使外表陰柔，但是內心還是非常 man 的啊！而且 REN 曾不經意透露出，自己是個性非常急躁的人，不太能忍受身邊的人拖拖拉拉，但也因為他常常個性太急，有時會被提醒要稍微克制一下呢！

　　身為公眾人物那麼多年了，REN 覺得對於大眾或是粉絲，是需要有一份責任感的，也因此有著這種使命，包括他或是其他成員，鮮少傳出負面新聞，因為他們的責任感深植心中。不過，REN 覺得自己急躁，身邊的成員卻覺得他緩慢，這還真的有點矛盾，或許 REN 對於某些事情急躁，但有些事情他喜歡慢慢來吧？

## 男扮女裝，美貌程度一等一的出眾

由於 REN 擁有比女團成員還漂亮的臉蛋，2014 年 3 月，音樂節目《Show！音樂中心》第 400 集中，節目特別策劃邀請了 REN、BTOB 旼赫，VIXX 弘彬，A-JAX 升辰四人，一起男扮女裝表演了女子團體 Girl's Day 的歌曲〈Something〉，雖然四位的美貌都有目共睹，但當中 REN 的討論聲浪卻是最大的，難怪他的美會被女團成員嫉妒，尤其是那巴掌大的小臉和纖細的身材，真的太美了，而且很有腰身呢！

## 選秀節目表現可圈可點，人氣火速攀升

2017 年 2 月，由於 NU'EST 的團體發展不太順遂，Pledis 娛樂宣布 NU'EST 暫停團體活動，REN 以本名崔珉起，與其他三名成員金鍾炫（JR）、姜東昊（白虎）、黃旼炫以 Pledis 娛樂練習生的身份，參加了 Mnet 電視台的選秀節

目《PRODUCE 101》第二季。REN 在節目中出色的表現讓人眼睛一亮，尤其是第四集的分組比賽中，更是組內獲得最高票的人。而「四次元」的他，在節目中常有搞怪的動作，因此獲得過許多外號，如：肩膀流氓、兔子隊長等。最後，REN 只獲得排名第二十名的成績，無法和旼炫一起成為限定團體 WANNA ONE 的成員，但他在節目中的各種才華展現，已為他拉抬了許多聲勢和人氣。

## 暌違五年，SBS 電視劇《四子》參一角

旼炫參與 WANNA ONE 的期間，REN 和其他三名成員組成分隊 NU'EST W 展開活動時，REN 也收到許多個人邀約，不但參與綜藝節目演出，如：《梁世燦的 Ten2》、《自討苦吃》，更與 JR 兩人共同擔任化妝品品牌《LABIOTTE》的代言模特兒。同時，相隔了五年之久，2018 年，REN 終於再次獲得出演電視劇的機會，參與了 SBS 電視劇《四子》的演出，擔任「呂勳」一角，在演技方面也有所發揮和學習。

## 關心社會議題，為了弱勢族群勇敢發聲

REN 的外型不只因為漂亮容易受誤解，華麗的打扮可能會讓人以為他只關心時尚，但事實上，他常常關心各大社會議題，而且毫不迴避地勇於表現想法。REN 之前曾多次被目擊出現在世越號事件的悼念活動上，還在參與選秀節目《PRODUCE 101》第二季中，被發現他經常戴著悼念世越號事件的黃絲帶和手鍊，默默聲援、支持罹難的學生和其家屬。此外，REN 多次被粉絲發現，使用了長期特別關注慰安婦的公益品牌 Marymond 的產品，而他這些善舉也默默影響了粉絲共同響應，果然如他之前所表示，公眾人物該有的責任感和影響力一定會一肩扛起。

## 發行創作繪本展現才藝，將收益捐給弱勢兒童

REN 曾在 2018 年為粉絲們創作了一本名為《尋找心臟》的繪本，故事描述擁有一顆漂亮心臟的「珉兔子」，某日竟

在睡夢中遺失了自己的心臟，於是展開了一段找回心臟的旅行。繪本中的主角「珉兔子」，其實就是 REN 自己的化身，而「珉兔子」於故事結尾在森林夥伴們的幫助之下，獲得了一顆更強壯的心臟，其中森林的夥伴正是 NU'EST 成員們與粉絲的象徵，代表著出道後的日子，成員們一起打拼，不斷收到粉絲們的愛。在首本繪本大受好評後，REN 於 2019 年 11 月推出的第二本繪本名為《因為在一起而幸福的我們》，這是《尋找心臟》的續集，售價訂為韓圜 1103 別有意義，因為 11 月 3 日是 REN 的生日，REN 更決定繪本之後的所有收益，都捐給韓國幼兒癌症基金會，果然是位愛心不落人後的偶像，人美心也美呢！

## 個人首次見面會表現亮眼，展現超凡魅力

2019 年，REN 和成員們終於進入了五人完全體回歸的時刻，10 月推出的新專輯大獲全勝，此外，REN 更於 12 月獨自來台舉辦個人首場粉絲見面會！他的個人魅力確實獨樹一格，也因此舉辦個人活動前就令人期待不已，之前他常在

影片中展現超凡的四次元魅力，搞笑令人摸不著頭緒的表現，或是嗨到自己也失控的樣子，都讓粉絲看了開心極了！除了表演的超強能力之外，REN 不管是清純男孩 LOOK、或是視覺系藝人 LOOK，都能夠毫無違和呈現到滿分，也是頗受期待的看點，因此無論是台灣或泰國場，都吸引了很多粉絲支持，看來他一個人獨挑大梁也沒問題！

# 第12章

# 綜藝咖上身

★表現討喜多方位發展★

# 錄製綜藝節目《Idol Room》，談話氣氛好嗨！

2019 年，NU'EST 帶著第七張迷你專輯回歸時，在各大排行榜都奪下好成績，在音樂節目上的表現也備受關注。當紅炸子雞的 NU'EST，在宣傳期間廣受各大電視台喜愛，紛紛邀請他們上節目，因此上了不少頗具話題性的綜藝節目，其中包括了《Idol Room》。這也是他們在旼炫結束 WANNA ONE 合約後，第一次以 NU'EST 五人完整體錄製這個節目，因此節目氣氛特別熱烈、特別嗨，當中成員們的搞笑互動和惹人發笑的對話，真的很值得一再細細品味啊！

### ◎分享出道七年期間，學到最多的東西是⋯⋯

一開始，《Idol Room》節目主持人正經八百地訪問 NU'EST，問到成員們出道七年，這段日子裡，學到最重要的事情是什麼？JR 表示：「認真傾聽別人的想法。我也還在繼續努力學習中，如何能更加理解別人的話。」ARON 則說：「這段期間學會包容，對於各種事情的忍耐度都大大提升了。」REN 表示：「學會如何愛人，如何對別人表達愛的

方法」。白虎說：「學會接受成員們的各種想法和生活方式，彼此找到平衡點。」最後，旼炫成熟地說：「出道七年以來，我一直在學習怎麼樣成為一個真正的大人，然後學習在忙碌的生活中感受小幸運的方法。」

### ◎肉麻大對決正式開始！REN、白虎互相告白

談完了正經的話題，在《Idol Room》節目中，最讓大家念念不忘的就是一段成員們互相告白的「肉麻大對決」了。節目上，談到 NU'EST 的成員個人特徵時，主持人要五位成員手牽著手，互相含情脈脈地看著對方，並對彼此說一句肉麻的話，誰比較肉麻誰就贏了。首先，白虎對上了 REN，白虎先發制人，他對 REN 說：「我連你臉上的巧克力餅乾碎屑都想一起吃掉！」原來白虎說的「巧克力餅乾碎屑」是指 REN 臉上的痣，也太好笑了吧！而 REN 聽完，則看著白虎臉上的鬍子說：「我好像無法從你的鬍子中掙脫出來了啊！」哇塞～不只現場的主持人聽了受不了，連觀眾和粉絲們也覺得肉麻極了吧！

### ◎ JR 的肉麻指數相當高，竟然不是最終獲勝者！？

下一組「肉麻大對決」是 REN 對上 JR，JR 先出擊，他對擁有水汪汪大眼睛的 REN 說：「夏天根本不用去水上樂園玩，只要能在你的眼裡游泳就夠了」、「寒冬裡根本不需要暖暖包，有你在就夠暖了啊」。哇～不得不說，JR 的肉麻指數相當高，不僅是主持人無話可說，連 REN 本人也無法招架、難以回擊。REN 對上超不懂肉麻梗的 ARON 則說：「哥，你可以待在我身邊嗎？我想好好聞聞名為『哥』的花香味道～」沒想到 ARON 對於「肉麻大對決」這比賽完全沒有勝負慾，聽到 REN 這番話就直接舉白旗投降了。

### ◎「肉麻稱讚皇帝」旼炫，撩人話語他最行！

可別以為「肉麻大對決」最厲害的是 JR，因為旼炫還沒出招，他可是在這項對決中擔任壓軸呢！最終回合的對決就是旼炫對抗 JR！旼炫一開始就相當厲害地對 JR 說：「我想當那顆夾在你層層雙眼皮中的痣！」旼炫這話一出，讓旁人十分驚訝，更好奇他這種肉麻話是從那兒學來的？但 JR 也不甘示弱，他對著旼炫說：「我好想成為你的耳朵，因為那樣就可以每天聽到從你聲帶中發出的美妙聲音了！」別以為 JR

這番話已經是團中肉麻最高等級，因為旼炫再次出招，他對 JR 說：「如果依照音階來計算的話，你的外貌應該是 Re，在 Do 之後、在 Mi（瘋／美）之前！」，意思為 JR 的外貌實在是令人覺得發瘋般的完美啊！旼炫就這樣輕而易舉贏得了「肉麻大對決」的冠軍，連同性的成員們都那麼會撩，他肯定是團中的「撩妹」高手，難怪被稱為是「肉麻稱讚皇帝」。

### ◎撩人專家旼炫，竟然是團中的「Wink 傻瓜」？

節目中也意外透漏旼炫的弱點，雖然他能靠歌聲、舞台魅力電暈許多女粉絲，肉麻甜蜜的話也非常在行，但他卻是團中的「Wink 傻瓜」。韓國的男女偶像們，在舞台上演出時，為了要散發電力和魅力，常常都會使出眨眼招數來迷惑粉絲，但團中唯獨旼炫不會只眨一隻眼睛，他說：「對別人來說，眨一隻眼非常輕鬆，但我就是不會，一定會兩隻眼睛一起閉上，無法成功做好 wink。」儘管成員們曾教他只要把嘴巴張開，就能做到眨一隻眼，他試過也真的成功了，但整張臉的表情會變得很怪不自然呢！

## 《超人回來了》的拉拉姊妹，深陷成員魅力

《2019 KBS 演藝大賞》上最大贏家《超人回來了》，被觀眾評選為年度最佳節目，這個大受歡迎的韓國親子實境節目，NU'EST 成員們也曾在 2019 年 12 月參與過哦！旼炫和 REN 兩人難以抵擋的美貌，連小女孩都看傻了眼。

節目中，旼炫和 REN 到歌手洪京民家裡作客，和拉拉姊妹（拉媛、拉林）進行互動。這對姊妹第一次見到旼炫和 REN 顯得有點害羞，貼心又細心的旼炫還深思熟慮，覺得第一次見面帶禮物一定能拉近距離，而 REN 也拿出了拉林最愛的零食，但拉林不顧禮物和零食，卻一直緊盯著兩位哥哥的帥臉看個不停，完全移不開視線，看來他們的美貌和魅力，連小女孩都難以招架、懂得欣賞啊！

## 《夜行鬼怪》笑料十足，JR 開啟忙內呆萌模式

許多人對綜藝節目裡的 JR，應該是從《夜行鬼怪》開始

認識的，這個近年頗受歡迎的韓國綜藝節目，除了 JR、李壽根之外，還有 FTISLAND 的李洪基。JR 之前被問及還想挑戰什麼類型的綜藝節目，他毫不設限大方回答：「其實任何類型的綜藝節目，我都想嘗試看看呢！任何模式、腳本都會想親自體驗、接受挑戰，如果有機會的話，希望能參加很多節目，只選一個或一種實在太難了。」

此外，JR 在《夜行鬼怪》綜藝節目中有去過不少地方，其中讓粉絲們覺得必去的是他的家鄉江陵，這地方不僅是他的家鄉還是韓劇《鬼怪》的拍攝地點之一，而節目更曾拍攝過 JR 家以前在江陵中央市場所開的小吃店。

## ◎對綜藝節目充滿熱誠，期待 JR 亮眼表現

JR 是 NU'EST 成員裡，近年來最常在韓國綜藝節目中出現的面孔，說他是綜藝圈中的一顆潛力新星絕對不會有人不認同，各種機智反應和幽默應對都令人印象深刻！在不少韓國綜藝節目裡，都能見到 JR 的身影和自然靈活的表現，包括《夜行鬼怪》、《叢林的法則》、《意外的 Q》……等節目，而當中，合作過最多次的前輩就是李壽根了，JR 前後在《夜行鬼怪》、《出生以來第一次》和《不是你所認識的我》和

李前輩共同擔任主持工作。JR 多次公開表示，能這麼幸運與這位大前輩合作獲益良多，總是能一起開心地工作和拍攝節目。

## 實境團綜節目《NU'EST ROAD》，一起去旅行

2019 年，NU'EST 推出第六張迷你專輯回歸樂壇前，曾推出過全新的團體實境綜藝節目《NU'EST ROAD》，睽違三年後，全體成員以團體旅行的概念企劃了這個節目，由於這是 NU'EST 久違地以完全體出演的綜藝節目，因此粉絲們都相當期待，同時也因為這個節目的播出，讓粉絲們看到他們五人難得的友情，在旅行中製造了許多美好的回憶。

### ◎旅行趣事大放送，五人五色魅力無法擋

製作單位表示：「NU'EST 在每個旅行地所發生的有趣故事，都非常值得大家觀賞。特別是節目內容呈現出五位成員們之間真誠的互動和表現，大家會發現 NU'EST 真的越來越成熟了，此外，五人五色的不同面貌，也都在這個實境

節目中展露無遺。」除了正式播出時的內容,製作單位還透過 M2 數位頻道公開了節目未播出的精采片段,絕對是喜愛 NU'EST 的粉絲們不容錯過的節目,而節目中的拍攝景點,也成為粉絲韓國旅行時的追星地!

## 《大國民 Talk Show- 你好》化身心靈導師

2019 年 4 月 29 日於韓國 KBS2 播出的綜藝節目《大國民 Talk Show- 你好》中,特別邀請了當時在宣傳期的 NU'EST 成員 ARON 和旻炫,兩位在節目中變身為觀眾們的心靈導師,幫大家解決煩惱和問題。除了為觀眾提供疑難雜症的解答外,兩位成員在節目上的妙語如珠,更是令人捧腹大笑!

### ◎ ARON 爆料旻炫驚人的自戀程度

錄製節目時,旻炫表示:「就算只是去便利商店買個東西,回到家裡也會再洗一次澡。」這行為被節目中的來賓認為有點過度潔癖,甚至有點不可思議呢! ARON 還爆料說:

「旼炫平常每天大概會照 50 次鏡子吧！」此話引起全場大笑，主持人更開玩笑地說：「那旼炫以後結婚，可能一天之內，看鏡子的次數比看老婆還多吧？說不定他的老婆會覺得被他冷落呢！」沒想到，旼炫竟然回答說：「我應該連老婆的眼珠子，也可以當作鏡子來照吧！」哇～這番話完全扳回一城，現場的女性觀眾們，馬上被旼炫這番話給電到了，果然是「肉麻稱讚皇帝」！

### ◎即興創作回答問題，旼炫帥氣魅力無法擋

而這集節目中，擔任心靈導師之一的旼炫，還當場把有煩惱的觀眾朋友寫的問題，化為歌詞以現場演唱的方式呈現在大家面前，讓眾人見識到他的歌唱和創作即興實力，真是太厲害了啊！而這位觀眾，在接受旼炫的當場問答時，害羞又不忘告白地說自己的視線，完全離不開旼炫那張帥氣的臉，這一答一問讓現場充滿了粉紅泡泡！想必每位粉絲都很希望自己的偶像能幫自己解決問題吧？如果能挑一位偶像擔任心靈導師，大家會選誰呢？

## 《浩九的排行榜》中，REN 吐露時常覺得孤單

　　NU'EST 於 2019 年 10 月中帶著新專輯回歸時，REN 曾參加綜藝節目《浩九的排行榜》，他在節目中吐露內心話，表示時常感到孤單，主持群們馬上逼問他：「愛情方面也是嗎？」REN 禁不住套話，表示自己感情空窗已經很久了，並透露說：「比起外在的條件，我其實更希望能找到個性與我很合的交往對象。」

### ◎被主持群輪番逼問，到底喜歡哪一類型的女生？

　　然而，主持人並沒有要放過 REN，逼問他說：「不要談內在的條件了，我們就來說說外型，喜歡嘴唇厚的還是薄的女生呢？」REN 面露尷尬不知怎麼回答，後來主持群又輪流提問不讓他逃過這劫，問題包含「喜歡瘦瘦體型的女生？還是有點肉感的呢？」、「覺得身高 163 公分以上比較好，還是以下？」就算 REN 以眼神猛求饒，但大家還是沒放過他，最後他只好回答：「我比較喜歡瘦瘦體型的女生。」畢竟他本人這麼纖細，瘦瘦體型他才消化得了啊！

# 《我獨自生活》揭開旼炫一塵不染的宿舍

2019 年 5 月 3 日，NU'EST 旼炫出演 MBC 綜藝節目《我獨自生活》中，第一次公開了他的宿舍生活，其中他那一塵不染、收拾得超整齊的房間，讓人看了覺得超驚奇！他表示：「只要看到有稍微不整齊的地方，一定會馬上整理，這些都是為了讓自己心裡覺得舒服。」他整理過的床鋪，簡直是達到飯店客房級的水準呢！他更透露，不喜歡早上在床上賴床，只要一聽到鬧鐘聲響就會馬上起床了，哇，果然十分自律！

## ◎自有一套整理公式，擺設媲美百貨公司櫥窗等級

旼炫皮膚過敏是許多粉絲都知道的事情，不只是自己的汗水，也對塵蟎或灰塵等東西過敏，只要接觸到一點點不乾淨的東西，皮膚就很容易泛紅。旼炫有屬於他自己的「整理公式」，哪樣東西該放在哪裡，他都有著自己的「規則」，所以他的宿舍裡，絕對不可能看到他亂丟東西的畫面，連香水或是保養品，都有專門擺放的櫃子，完全是百貨公司櫥窗等級的陳列。

### ◎大膽公開洗澡畫面，澡後護膚也完全不馬虎

最讓粉絲們開心的是，《我獨自生活》這集節目中，還公開了旼炫洗澡的超養眼畫面！他一大早就開始洗澡，當知道要公開洗澡畫面時，旼炫本人害羞的很，他洗澡時隨著音樂，一邊唱著歌，搓著自己的身體和臉，彷彿不讓一點點汙垢留在他身上任何地方！洗完從浴室走出來後，他還進行了「澡後護膚」的步驟，整套的全身保養，難怪從頭到腳皮膚超好。

### ◎開車載媽媽去兜風，內心話溫馨又催淚

《我獨自生活》這集完全是大放送，節目中旼炫親自開車載從釜山遠道而來的媽媽進行一日旅行，特地前往首爾近郊的「兩水頭公園」，這裡是北漢江、南漢江的交會處，景色相當優美，更是韓劇《她很漂亮》的拍攝景點之一，沿著河岸散步十分浪漫，是約會散心的好地方呢！

媽媽談起旼炫為了當歌手，自高中起就自己到首爾打拼了，這些回憶都讓媽媽有點心疼，同時也感到有點遺憾地說：「沒辦法多參與你的青春期，真的有點可惜。」旼炫也說：「雖然剛到首爾有點辛苦，但現在一切都過得很好了。即使

工作忙碌身體會累，但就算在韓國出現空白期，我也堅持每天都要到公司練習，不讓自己的身體變得遲鈍。」堅持維持良好生活和工作習慣的旼炫，對人生認真的態度，真的很值得大家看齊呢！

# 第13章

# L.O.Λ.E 專屬

★ NU'EST 隨堂測驗 ★

從出道至今，NU'EST 的成長和動態，你是否已經瞭若指掌了呢？以下有針對成員及團體設計的成員隨堂考、團體畢業考，趕快拿筆測驗看看，自己對他們的熱血程度到底有多高？

## ﹥﹥﹥ 成員隨堂考 ﹤﹤﹤

## 本命☆ JR ☆的粉絲請領考題

一、是非題（每題 5 分）

① （　）JR 是團中的隊長，也是團中年紀最大的成員。

② （　）6 月 6 日是 JR 的生日。

③ （　）JR 和旻炫一樣都來自釜山。

④ （　）出道前，JR 曾因為腳傷無法跳舞，因而暫停練習。

⑤ （　）美國饒舌歌手 Eminem 是 JR 的偶像。

⑥ （　）NU'EST 隊長 JR 曾與 FTISLAND 主唱李洪基在綜藝節目《我獨自生活》中一起擔任過固定班底。

⑦ （　）《今天也辛苦了》特輯中，JR 曾與一名男粉絲見面，他承諾如果開演唱會，會邀請對方來參加。

# 第13章

# L.O.Λ.E 專屬

★ NU'EST 隨堂測驗 ★

從出道至今，NU'EST 的成長和動態，你是否已經瞭若指掌了呢？以下有針對成員及團體設計的成員隨堂考、團體畢業考，趕快拿筆測驗看看，自己對他們的熱血程度到底有多高？

## ❯❯❯ 成員隨堂考 ❮❮❮

### 本命☆ JR ☆的粉絲請領考題

一、是非題（每題 5 分）

① （　） JR 是團中的隊長，也是團中年紀最大的成員。

② （　） 6 月 6 日是 JR 的生日。

③ （　） JR 和旼炫一樣都來自釜山。

④ （　） 出道前，JR 曾因為腳傷無法跳舞，因而暫停練習。

⑤ （　） 美國饒舌歌手 Eminem 是 JR 的偶像。

⑥ （　） NU'EST 隊長 JR 曾與 FTISLAND 主唱李洪基在綜藝節目《我獨自生活》中一起擔任過固定班底。

⑦ （　） 在《今天也辛苦了》特輯中，JR 曾與一名男粉絲見面，當時他承諾如果開演唱會，會邀請對方來參加。

⑧（　）JR 曾在 2018 年 6 月 7 日，穿著皮卡丘的人偶裝，
　　　 出現在首爾各處粉絲應援燈箱前。

⑨（　）JR 曾客串演出日劇《孤獨的美食家》。

⑩（　）女演員朴寶英是 JR 的理想型。

解答：ＸＸＸＯＯＸＸＸＸＯ

二、選擇題（每題 5 分）

①（　）以下哪個不是 JR 的暱稱？ a. 卡咪龜、b. 鬼怪寶寶、
　　　 c. 寶兒、d. 國民隊長

②（　）以下哪個不是 JR 固定出演過的韓綜？ a. Mnet
　　　《PRODUCE 101 第二季》、b. JTBC《夜行鬼怪》、
　　　 c. tvN《奇怪的歌手》、d. 以上皆是

③（　）天生急性子的 JR，最受不了團中哪位慢郎中？ a. 旻
　　　 炫、b. 白虎、c.REN、d. ARON

④（　）以下哪組歌手不是 JR 合作過的？ a. 橙子焦糖
　　　（Orange Caramel）、b. fromis_9、c. A.S.Blue、
　　　 d. Uie

⑤（　　）以下哪位歌手，和 JR 同期進入 Pledis 娛樂當練
　　　　習生？ a. After School 的 Lizzy、b. 孫淡妃、c.
　　　　NU'EST 的 REN、d.SEVENTEEN 的勝寬

解答：c d c b a

三、排列題（每題 5 分）：

以下 JR 參與過的電視節目，請以參加的時間先後順序排列出
來。

①《奇怪的歌手》

②《出生以來第一次》

③《留學少女》

④《自討苦吃 S2》

⑤《Love Catcher》

⑥《夜行鬼怪》

解答：⑥、①、②、④、⑤、③

# 本命☆旼炫☆的粉絲請領考題

一、是非題（每題 5 分）

① （　）旼炫在《PRODUCE 101》第二季中，最後以排名第 8 名成為 WANNA ONE 的一員。

② （　）WANNA ONE 的合約日期原本是 2018 年 12 月 31 日為止，但後來延長至隔年 3 月 31 日。

③ （　）旼炫是土生土長的韓國首爾人。

④ （　）旼炫所屬的期間限定團體 WANNA ONE，在台灣的台壓版專輯由環球音樂發行。

⑤ （　）NU'EST 出道一個月時，旼炫曾和白虎一起參加首爾時尚週的走秀活動。

⑥ （　）旼炫曾就讀於首爾公演藝術高中舞台美術科。

⑦ （　）在《蒙面歌王》中，旼炫曾以 Terius 的名字參加，並獲得了「音色富翁」的外號。

⑧ （　）從小就和姊姊一起觀看東方神起的表演，他最喜歡的成員是金俊秀。

⑨ （　）旼炫在演藝圈與多位歌手同為 95Line，他的生日為 8 月 9 日。

⑩（　　）VIXX 的 Hyuk 和旼炫於同屆畢業於首爾公演藝術高
　　　中舞台美術科。

解答：X X X X X O O O O X

二、選擇題（每題 5 分）

①（　　）以下哪位歌手不是和旼炫同屆於首爾公演藝術高中
　　　畢業的？ a.BOYFRIEND 的榮旻和光旻、b.Apink
　　　南珠、c.GLAM 的 Miso、d. 以上皆是

②（　　）以下哪位歌手曾與旼炫一起翻唱 NU'EST 第四張
　　　迷你專輯《Q is.》主打歌〈Overcome〉？ a.
　　　SEVENTEEN 的 Joshua、b. SEVENTEEN 的 The8、
　　　c. SEVENTEEN 的 Jun、d. SEVENTEEN 的 Dino

③（　　）2017 年 MAMA 日本舞台上，旼炫曾與歌壇哪位天
　　　后破天荒合作？ a. 寶兒、b. 潤娥、c. 孫淡妃、d. 李
　　　孝利

④（　　）NU'EST 專輯《CANVAS》中的歌曲〈Daybreak〉
　　　由 JR 作詞，而曲則是旼炫和誰共同創作？ a. JR、

b. 白虎、c. REN、d. 他自己獨自創作

⑤（　）以下哪位不是《PRODUCE 101》第二季由旼炫組

成的「Sorry, Sorry」二組成員？a. JR、b.REN、c.姜

丹尼爾、d. 金在奐

解答：d a a a b

三、排列題（每題 5 分）：

以下旼炫參與過的電視節目，請以參加的時間先後順序排列

出來。

① 《出發夢之隊 2》

② 《蒙面歌王》

③ 《我獨自生活》

④ 《大國民脫口秀 - 你好》

⑤ 《留學少女》

解答：①、②、④、③、⑤

# 本命☆ REN ☆的粉絲請領考題

## 一、是非題（每題 5 分）

① （　　）REN 的藝名來自瑞典文「純淨」的意思。

② （　　）REN 的本名為李珉起。

③ （　　）2016 年 NU'EST 演出的日本電影《Their Distance》由 REN 主演。

④ （　　）REN 在《PRODUCE 101》第二季中，以搞怪的動作獲得特別的外號，像是「肩膀流氓」和「兔子隊長」。

⑤ （　　）REN 曾與旼炫共同擔任化妝品品牌《LABIOTTE》的模特兒。

⑥ （　　）REN 對時尚化妝方面向來很感興趣，曾與日本網路品牌《Ritam》合作。

⑦ （　　）REN 出生於韓國釜山。

⑧ （　　）JR 曾覺得 REN 是慢郎中，但他自己卻覺得自己的個性很急躁。

⑨ （　　）《PRODUCE 101》第二季最後，REN 只獲得排名第 15 名的成績。

⑩（　）REN 曾在 2018 年為粉絲們創作了一本名為《尋找心臟》的繪本，且發揮愛心將收益捐給弱勢兒童。

解答：X X O O X O O O X O

二、選擇題（每題 5 分）

①（　）2014 年 3 月，為慶祝《Show! 音樂中心》第 400 集播出，REN 及以下哪幾位歌手男扮女裝表演 Girl's Day 的歌曲〈Something〉？ a. BTOB 旼赫、b. VIXX 弘彬、c. A-JAX 升辰、d. 以上皆是

②（　）2019 年 11、12 月 REN 曾舉辦過個人粉絲見面會，以下哪個城市不是他原本預定舉行的地點？ a. 台北、b. 曼谷、c. 香港、d. 新加坡

③（　）2015 年演出網路劇《孤獨的美食家》，當時 REN 演出的角色是什麼職業？ a. 中藥店店員、b. 西藥店老闆、c. 診所醫生、d. 咖啡店店長

④（　）以下哪個髮型 REN 不曾挑戰過？ a. 黑色長髮、b. 粉色瀏海短髮、c. 彩虹爆炸頭、d. 及肩金色頭髮

⑤（　）以下哪位不是 REN 特別欣賞的藝人？a. GD、b. Lady Gaga、c. Michael Jackson、d. 以上皆是

解答：d d a c c

三、排列題（每題 5 分）：

以下 REN 參與過的電視劇，請以參加的時間先後順序排列出來。

① KBS《無計畫家族 Reckless Family Season 3》

②網路劇《孤獨的美食家》

③網路劇《I'm Not A Girl Anymore》

④ SBS《四子》

⑤ KBS《田禹治》

解答：⑤、①、②、③、④

## 本命☆白虎☆的粉絲請領考題

一、是非題（每題 5 分）

① （　）白虎是團中的肌肉擔當也是主唱。

② （　）7 月 21 日生日的白虎，曾在台灣的活動上慶生。

③ （　）雖然擁有一身肌肉，但他有個「小公主」稱號，因為他曾開玩笑說小時候的夢想是成為公主。

④ （　）白虎曾學劍道七年之久，擁有海東劍道三段的實力。

⑤ （　）白虎（BaekHo）的藝名是由 After School 的成員 Uie 命名。

⑥ （　）2014 年白虎曾因聲帶長繭休息了好幾個月治療。

⑦ （　）2017 年，白虎以製作人的身分，擔任女子團體 Pristin 的專輯指導老師。

⑧ （　）《PRODUCE 101》第二季中，白虎常常展現充滿男子氣概的表演，因此被網友封為「性感山賊」。

⑨ （　）《PRODUCE 101》第二季最後，白虎以第 13 名的成績畢業。

⑩ （　）白虎的本名為白東昊。

解答：○○○○○○○○○Ｘ

二、選擇題（每題 5 分）

① （　）2018 年 6 月，白虎以什麼面具出演《蒙面歌王》？
a. 大衛・朵夫、b. 大衛・貝克漢、c. 羅納爾多、d. 以
上皆非

② （　）白虎的藝名來自於日本漫畫《灌籃高手》中的哪一
位？ a. 流川楓、b. 櫻木花道、c. 赤木剛憲、d. 宮
城良田

③ （　）2018 和 2020 年，白虎獨自登上封面人物的雜誌是
哪一本？ a.《Men's Health Korea》、b.《Men's
NONNO》、c.《Men's UNO》、d.《GQ Korea》

④ （　）白虎原訂哪一天，獨自到台灣舉行粉絲見面會？ a.
2020 年 2 月 14 日、b.2019 年 2 月 14 日、c.2020
年 3 月 14 日、d.2020 年 4 月 4 日

⑤ （　）白虎的星座和血型是？ a. 巨蟹座＋ A 型、b. 巨蟹
座＋ AB 型、c. 巨蟹座＋ B 型、d. 以上皆非

解答：b b a a b

三、排列題（每題 5 分）：

以下白虎參與過的電視節目，請以參加的時間先後順序排列

出來。

① 《蒙面歌王》

② 《PRODUCE 101》

③ 《PRODUCE 48》

④ 《戰鬥旅行》

⑤ 《夜行鬼怪》

解答：②、⑤、①、③、④

# 本命☆ ARON ☆的粉絲請領考題

一、是非題（每題 5 分）

① （　）ARON 是團中的大哥。

② （　）曾是羽毛球選手，在高中組比賽時獲得過最有價值
　　　　球員。

③ （　）1993 年出生於美國加州。

④ （　）為了回韓國發展，ARON 放棄了哈佛大學的入學資
　　　　格。

⑤ （　）ARON 擔任過 Arirang R 英語電台節目《Music
　　　　Access》的 DJ。

⑥ （　）2017 年 2 月，NU'EST 暫停活動，ARON 因腦部受
　　　　傷而休息，沒有參加 Mnet 選秀節目《PRODUCE
　　　　101》第二季。

⑦ （　）NU'EST W 專輯《W,HERE》 中，ARON 與 REN 合
　　　　唱了〈Good Love〉一曲。

⑧ （　）ARON 在創作曲〈把肩膀借給我〉中，說的是自身
　　　　的辛苦經驗。

⑨ （　）因為語言不通的關係，ARON 當時沒有加入中國限

定團體 NU'EST M。

⑩（　）ARON 曾與 Raina 合作過歌曲〈Look〉。

解答：O X O X O X X O X X

二、選擇題（每題 5 分）

①（　）2019 年 4 月，ARON 第一次登上哪個雜誌的個人封面？ a.《Look》、 b.《Loop》、c.《Look Here》、d.《1st Look》

②（　）以下哪一位國際巨星是 ARON 以英文訪問過的？ a. 湯姆‧漢克斯、b. 湯姆‧克魯斯、c. 湯姆‧霍蘭德、d. 湯姆‧哈克

③（　）ARON 曾經在美國參加「PLEDIS USA Personal Audition」，那時他表演了 Ne-Yo 的哪首歌，順利通過徵選而且贏得最高分數？ a.〈So Sick〉、b.〈Because of You〉、c.〈Closer〉、d.〈Mad〉

④（　）NU'EST W 的專輯《WAKE, N》中，ARON 的 SOLO 曲為哪一首？ a.〈Good Love〉、b.〈WI FI〉、

　　c.〈把肩膀借給我〉、d. 以上皆非

⑤（　）ARON 的星座和血型是？ a. 金牛座＋ A 型、b. 巨
　　蟹座＋ A 型、c. 天蠍座＋ B 型、d. 牡羊座＋ B 型

解答：ｄｃａｂａ

三、排列題（每題 5 分）：

以下 ARON 參與過的電視節目，請以參加的時間先後順序排

列出來。

① 《奇怪的歌手》

② 《隱藏歌手》

③ 《腦性時代：問題男子》

④ 《懵懂甜蜜》

⑤ 《大國民脫口秀 - 你好》

解答：①、②、③、④、⑤

# ⊱⊱⊱ 團體畢業考 ⊰⊰⊰

一、　　是非題（每題 5 分）

① （　　）NU'EST 出道前，有 After School Boys 的別稱。

② （　　）Pledis 娛樂的男子團體 SEVENTEEN 比 NU'EST W
　　　　　早出道。

③ （　　）NU'EST 五名成員和一名中國籍成員，曾以團名
　　　　　NU'EST M 闖蕩中國市場。

④ （　　）2018 年初，NU'EST 除了 ARON 的四位成員都參與
　　　　　了《PRODUCE 101》第二季。

⑤ （　　）2012 年 5 月 21 日，公布粉絲名為「L.O.Λ.E」，取
　　　　　自韓文團名「뉴이스트」的母音字母，唸法同英文
　　　　　單字「LOVE」。

⑥ （　　）2018 年 1 月 1 日，官方正式公告 NU'EST 的應援色
　　　　　為 Deep Teal #00313C 和 Vivid Pink #E31C79。

⑦ （　　）NU'EST 的 團 名 意 義 為「NU, Establish, Style,
　　　　　Tender」。

⑧ （　　）團體中除了 ARON 以外，其他四人都是 1995 年出
　　　　　生。

⑨（　）旼炫和 REN 都就讀於慶熙大學。

⑩（　）參與日本電影《Their Distance》演出的成員為 REN 和旼炫。

解答：O O O X X O X O X X

二、選擇題（每題 5 分）

①（　）以下哪一張專輯創下 NU'EST 銷售量最差的紀錄？ a.《Q is.》、 b. 《CANVAS》、 c. 《FACE》、 d.《Happily Ever After》

②（　）以下哪一首不是 NU'EST W 專輯中的歌曲？ a.〈WHERE YOU AT〉、b.〈If You〉、c.〈Good Love〉、d. 以上皆是

③（　）以下哪個品牌不曾找過 NU'EST 當代言人？ a. HANG TEN、b. 麥當勞、c. NeNe 炸雞、d. 橋村炸雞

④（　）NU'EST 曾獲得哪項音樂盛典的「新人獎」？ a.MAMA 音樂大獎、b. 金唱片獎、c. Melon Muisc

Awards、d. 以上皆非

⑤（ ）2019 年 5 月 8 日，NU'EST 於哪個音樂節目中，以
〈BET BET〉獲得出道八年來第一個完整體音樂節
目冠軍？ a.《音樂銀行》、b.《人氣歌謠》、c.《M!
Countdown》、d.《SHOW CHAMPION》

解答：b d d b d

三、排列題（每題 5 分）：

以下 NU'EST 的代表歌曲，請依照發行時間先後順序排列出
來。

① Dejavu

② A SONG FOR YOU

③ LOVE ME

④ BET BET

⑤ Face

⑥ Hello

解答：⑤、⑥、①、②、④、③

# ⥲⥲⥲ 粉絲等級分析 ⥲⥲⥲

不管是成員隨堂考或是團體畢業考，你都完成測驗了嗎？看看自己獲得幾分？找出自己的粉絲等級吧～

95 ～ 100 分 哇～絕不生鏽的鐵粉等級

80 ～ 90 分　不錯～算是忠實的粉絲了

75 ～ 85 分　這分數也不差幫你拍拍手

70 ～ 80 分　你應該有偷偷飯上其他團

55 ～ 65 分　你應該飯上他們兩年以內

55 分以下　多用點功好好研讀本書吧！

# 第14章

# 星座解析

★與 NU'EST 的戀愛配對★

　　喜歡看星座運勢的你們，應該也會仔細觀察自己偶像的星座，和自己的星座個性配不配吧？在這裡，特別為粉絲們準備了 NU'EST 五位成員的星座解析，並且剖析他們的星座與什麼星座的女孩最速配！趕快看看自己與他們的戀愛配對指數高不高？

# ❥❥❥ JR 雙子座 ❧❧❧

## ☆溝通協調強者☆

　　擅長照顧人的「國民隊長」JR，是典型的雙子座男子，他對任何事情都充滿新鮮感和好奇心，當然也包括對人或環境。適應力超強的雙子座，在別人眼中聰明又機伶，多元化的個性讓他們非常容易在生活或工作上交到各種朋友，因為對社交方面，他們毫不設限。雙子座是十二星座裡的第三個星座，由水星守護，這個星座與「溝通」有極大的關連，例如：人與人之間的交流、國家與國家之間的往來、資訊或消息的傳播……等。因此，NU'EST 由 JR 來擔任隊長，再適合也不過了，他會因為豐富的好奇心，盡其所能了解成員們真正的內心想法，而團中成員們意見不合時，他也會擔任中間的溝

通橋梁，達到最完美的協調結果，這些都是 JR 非常專長的領域。

### ☆新鮮感最重要☆

對許多話題都感興趣的雙子座，最怕的就是一成不變的模式，所以想要跟雙子座成為好友或談戀愛的人，可要好好的接話、回應他才行，即使他的話題很多變，你也要努力回應他，讓他覺得彼此有交流，因此通常能與雙子座成為好友或戀人的人，也多半是反應很快、很機伶的人。想要抓住雙子座的心，保持新鮮感是最重要的訣竅，與他的感情保存期限有多長，就靠這點維繫啦！想要與雙子座長長久久相處下去，你必須讓自己成為一個時時讓他覺得有趣的人，只要做到這點，他就會對你死心塌地，把你放在心中的第一位哦！

### ☆感情速配指數☆

**天秤座　速配指數：100 分**

同屬風向星座的天秤座，與雙子座是絕妙的搭配，天秤座對於美的要求和展現，對雙子座來說，確實充滿了新鮮感，因此彼此能激盪出不錯的互動和結果。雙子座不但懂得欣賞天秤座的美和帥，而且也不吝嗇給予稱讚，這完全擊中天秤座的心啊！

| 水瓶座　速配指數：90 分 |
|---|
| 很多人都會抱怨水瓶座很難掌握，老實說，水瓶座自己也常常不知道自己在想什麼呢！而這種別人受不了的特性，對雙子座來說，反而覺得很有趣、很多變、很有新鮮感！戀愛中的雙子座，常常會有出其不意的小點子，這對水瓶座來說，也很具有吸引力呢！ |

| 獅子座　速配指數：85 分 |
|---|
| 獅子座最大的優點就是願意為了穩定的生活，一肩扛起所有重擔，不管是在家庭或是工作方面，而這對雙子座來說也充滿了魅力呢！談戀愛時，雙子座偶爾會像小孩子一樣可愛淘氣，而獅子座正好是能讓他們撒嬌的對象哦！ |

| 牡羊座　速配指數：82 分 |
|---|
| 風向星座的雙子座，遇上火向星座的牡羊座，往往會有意想不到的火花，雖然牡羊座有時講話過於直接或衝動，但雙子座完全可以體諒這項缺點，甚至還能給予不錯的協調，畢竟雙子座就是天生的溝通藝術家！而且雙子座有時不按牌理出牌的個性，也正中牡羊座的心呢！ |

## ⇶ARON 金牛座 ⇜

### ☆埋頭苦幹類型☆

團中的大哥 ARON 是 A 型金牛座的男孩，很多女生一聽到的第一個反應往往是「天啊！這肯定難搞爆了！」因為金

牛座男生和 A 型的個性搭配在一起，彷彿是悶上加悶的個性啊（逃）～還好還好，咱們大哥在美國生活過好幾年，長期受美式教育的影響，加上他是 5 月 21 日生，其實很接近雙子座，所以展現出來的性格，似乎比傳統的金牛座男生和 A 型人外放一點點。但可別誤會金牛座男生不好，其實金牛座男生非常值得依靠啊！務實的金牛男在工作上一向是埋頭苦幹型的，雖然常常會給自己莫名大的壓力，過程即使非常艱辛難熬，但最終都會得到等比的回饋和結果的，有付出、有努力就有收穫！

### ☆戀愛步伐緩慢☆

　　戀愛中的金牛座男生，真的會花很多時間觀察、考慮很久，才決定要不要與對方交往。金牛座對於有好感的女生，可以有很長很長的一段觀察期，有時候甚至以「年」計算，所以他們在感情上，是進展相當緩慢的一種動物，如果對方不是很有耐心等待，真的很難與金牛男戀愛，因為金牛男有時候慢到連對方都察覺不出有愛意，然後對方默默就被別的男生追走了，因此金牛座男生常常會後悔莫及啊！金牛座男生的沉穩魅力也是需要長時間感受才會懂得欣賞，他們並非

第一眼就非常耀眼，但他們的魅力卻是細水長流型的，看看ARON 就知道這項特點啦！而被金牛座男生愛上的女生是非常幸福的，因為他對感情非常忠貞，相對他也會嚴格要求對方非常專一，若對方多看別人一眼，他可是會大吃飛醋的那種哦！

## ☆感情速配指數☆

| 處女座　速配指數：95 分 |
| --- |
| 金牛座配上處女座其實是最沒有風險性的絕配，他們都有專情、穩定的特性，同時也都是內斂的個性類型。金牛座懂得欣賞處女座的聰明和細心，對別人來說，處女座的細微或許是「龜毛」，但對金牛座來說可不是這樣，也因此他們兩人互補得很好，彼此愛上了，就會走得長長久久，遇到什麼困難和阻撓也難分開啦！ |
| 金牛座　速配指數：90 分 |
| 金牛座的難搞，當然也只有同為金牛的人最懂囉！所以這兩個相同星座的人搭配在一起，會非常了解對方在想什麼，不過，了解歸了解，實際相處又是一回事，若雙方意見剛好不一樣，兩個人的固執程度，可是會各自堅持己見而引起衝突，甚至有時誰也不讓誰，如果是這種結果，那配對分數反而是零哦！ |
| 雙魚座　速配指數：82 分 |
| 儘管金牛座在生活方面總是懶懶的，但十二星座中，能夠與金牛比懶的就是雙魚座啦！彼此可說是相當契合。雖然雙魚座有點博愛，但他們總會被金牛座的專情給感化，算是「孺子可教 |

也」的類型，但雙魚座可不是願意被任何星座教導的，而是因為雙魚座非常依賴金牛座，加上非常喜歡被金牛座照顧，所以才願意在專情這方面被感化。

### 雙子座　速配指數：80 分

對任何星座都能隨機應變的雙子座，如果搭配上個性穩定的金牛座，其實也不錯哦！金牛座的沉穩有時候會讓雙子座稍稍安定下來，雖然金牛座相當固執不知變通，但雙子座面對這點卻不太介意，這可是少數星座才能做得到的，因此他們交往時不太起爭執，時常處於和平的氣氛。

## ❩❩❩ 旼炫 獅子座 ❨❨❨

### ☆男人中的男人☆

哇塞～釜山來的獅子座旼炫，真是男人中的男人啊！獅子座原本就是極有肩膀的男人，責任心強大之外，還常常給人什麼事情都一把罩、有他在絕對沒問題的感覺，加上釜山特有的男子氣概，旼炫太適合讓喜歡依賴的女生依靠了！喜歡 man 味爆表的女生，絕對不可錯過這款男子哦！雖然獅子座是「萬獸之王」，個性好像很威猛，但他的那種威猛卻不是顯露在外的強勢，而是內斂型的強勢作風，這簡直比外放

型的強勢更討女生喜愛，因為少了一種威脅感，反而覺得好溫柔呢！獅子座的旼炫相當討人喜愛，除了擅於照顧別人外，O 型的他更懂得如何圓融處世，因此獅子座再搭配上 O 型，讓旼炫在演藝圈有著獨天得厚的好性格。

## ☆犧牲自己也無妨☆

「即使犧牲自己也要照顧對方」是獅子座的愛情觀，所以與他交往的女生會非常幸福。獅子座的男生擁有寬大的心胸、強烈的卓越感，更對正確的事情和觀念充滿著正義感，對於規則和規矩一定會遵從，不會鑽法律或漏洞。面對任何挑戰，獅子座的男生總是充滿自信、不畏艱難地打拼，因為他們不喜歡輸的感覺，不管在工作或愛情上都是，當然，這樣的他們真的很愛面子，記得不論各種場合，一定要幫他留面子，才能好好相處下去。充滿熱忱的他們，在別人面前總是表現地積極正向，但私底下的他們，其實也有躲在牆角孤獨、寂寞的一面，只是他們不會將這一面展現在別人面前。跟獅子座交往最大的重點就是，記得要讓他覺得你被他照顧得很開心，這樣他就會很有成就感，而且會對你越來越好！

## ☆感情速配指數☆

### 牡羊座　速配指數：98 分

同屬火向星座的牡羊座和獅子座堪稱絕配，兩人雖然在個性上都屬於衝動派，但對於感情或意見表達，都是比較直接的，不會拐彎抹角讓人猜不透。所以彼此花在溝通的時間上很少，磨合期也很短，很快就能得到一定的契合度。這兩種星座的人都屬於快狠準類型的，一旦認定對方，眼裡就難再容得下別人。

### 射手座　速配指數：90 分

射手座對人總是熱情又開朗，而且超級有行動力，這些優點在獅子座的眼裡是加分的哦！但射手座有時過於感情化、理想化，因此他們也欣賞獅子座的高情商、高 EQ，兩人就算不來電也能成為常常聯絡的朋友。因此，獅子座和射手座算是當情人很 OK，當朋友搞不好更好的星座配對哦！

### 天秤座　速配指數：86 分

獅子座與天秤座的搭配也非常理想，這個組合走到哪裡都會成為焦點。一向自視尊貴的獅子座，以及常常擁有羅曼蒂克想法的天秤座，有著互補的性格。而天秤座面對抉擇總是左右為難，獅子座這時候通常都能給予建議，讓對方快速做決定，獅子座還會擺出一副「聽我包準沒錯」的樣子，感覺就很有說服力啊～這組合的最大優勢就是個性超互補啦！

### 雙子座　速配指數：82 分

獅子座和雙子座的想法常常很接近，因此有許多這種星座的組合是好朋友或是戀人。雙子座的超強適應力，總是會讓獅子座嘖嘖稱奇，這點也是獅子座相當欣賞雙子座的原因。而喜歡接受各種挑戰的雙子座，就喜歡獅子座這種強勁的對手，因為他們喜歡在工作或愛情上「棋逢敵手」。

# ❯❯❯ 白虎 巨蟹座 ❮❮❮

## ☆被動型的男子☆

巨蟹座的男生自尊心很強，而且個性非常倔強，對人的喜好常常藏不住，對於不喜歡的人，絕對不會請求他幫忙。日常生活中的巨蟹座其實有點懶，而且人與人之間的關係較為被動，例如：他們不喜歡主動打電話或傳訊息，即使回傳訊息也是文字極少的那種，所以有時候會給人很冷漠的感覺。慢熟的巨蟹座，需要比較長時間的相處，算是摸索期、相處期比較長的一種星座，但若被他認定之後，他可是會非常專一，並且表現出積極的那一面給你看哦！

## ☆擅長偽裝情緒☆

巨蟹座某程度也很會假裝，為了面子和不讓人看透他們，即使受了傷也會在眾人面前表現得沒事一樣，因此，就算他非常非常緊張，他也會假裝得非常鎮定，讓人以為他老神在在。所以不了解巨蟹座的人，會以為他們總是沉穩理智，而且好像總是一副「笑笑的沒啥大不了」的樣子。巨蟹座在受傷或緊張時，喜歡自己默默堅強起來，例如：一個人躲起

來療傷或替自己喊話，他們寧可依靠自己的力量，也不想在他人面前示弱。

### ☆感情速配指數☆

| 天蠍座　速配指數：100 分 |
| --- |
| 巨蟹座和天蠍座的心靈交流可說是無人能敵，是天生一對的組合。就算兩人在一起不多說什麼，也能懂彼此的想法，也因為如此，遇到意見不合或觀念不一時，彼此都能體諒對方的難處，兩人的戀情屬於大人式的戀愛，而且穩固長久。 |
| **雙魚座　速配指數：95 分** |
| 同在海洋生活的雙魚和巨蟹，當然很能在同一環境中互相扶持生活囉！兩人的相處雖然不如天蠍座和巨蟹座的穩定，但是在愛情上卻能互相沉醉其中，冒出很多粉紅泡泡，而且面對美的事物或是夢想，雙方總是很能互相配合，為了目標共同攜手邁進！ |
| **金牛座　速配指數：88 分** |
| 金牛座和巨蟹座原本就是家庭觀相當契合的一個組合，因此這兩個星座談起戀愛共組家庭，絕對是甜甜蜜！巨蟹座常常能幫助金牛座完成事業或目標，是金牛座背後重大的推手，而金牛座也會對巨蟹展現細心的那一面，讓巨蟹覺得十分貼心呢！ |
| **巨蟹座　速配指數：85 分** |
| 同為巨蟹座的人相處在一起，個性方面極為類似，不管是觀念或行為模式皆是。兩個巨蟹座搭配起來是互相擁有、彼此依賴的關係，因為唯有巨蟹座最了解巨蟹座。巨蟹座內心偶爾的黑暗面，以及不為人知的情緒反應，只有同星座的人最懂，因此 |

他們能秉持著愛和互相包容，促使彼此感情更升溫！

# ❧❧❧REN 天蠍座 ❧❧❧

## ☆不畏艱難☆

外表看起來沒什麼情緒的天蠍座，有時候會讓人誤以為冷酷，但其實他們的內心常常是火熱的不得了啊！面對工作或是喜歡的事物或人，他們總有用不完的精力，這種活力和耐力相當驚人。天蠍座只要一決定了目標，就不會輕言放棄，一定會拿出他不畏艱難的態度，努力到最後一刻！天蠍座不輕易展露真實個性，但他們會默默觀察別人，若感到被欺負或吃虧時，內心會萌生報復的想法，但他們非常聰明且和善，不會用不正當的激烈手段報復，而是用適當又不太傷人的方式回應。

## ☆佔有慾強☆

在團體中，對他人有足夠影響力的天蠍座，對人其實是心胸寬大且慷慨大方的，面對弱者，他們有著強烈的憐憫之

心，不吝於關心別人，不管對誰，他們也總是展現出有禮貌的態度，但千萬別惹他生氣，因為平常不太生氣的天蠍座，只要一生氣就會很難收拾。擅於冷靜、獨立思考的天蠍座，面對事情總有自己一番獨特的見解，頭腦清晰的他們很少被騙，在靈感方面也非常活躍，是工作團隊中極重要的成員。不過，天蠍座是十二星座中對愛情佔有慾最強的星座，同時也很重感情。

## ☆感情速配指數☆

| 巨蟹座　速配指數：95 分 |
| --- |
| 天蠍座和巨蟹座在戀愛時很能真心相對，且願意分享彼此的感受，兩人也能隨著時間越來越懂對方的想法，這算是非常難得的心靈相通！雖然巨蟹座有時候遇到困難會想要逃避，但天蠍座卻不會因此討厭巨蟹，反而會理解、包容對方，並想其他解決、溝通方式，真的很有耐性呢！ |
| **雙魚座　速配指數：90 分** |
| 天蠍座和雙魚座都是水象星座，原本這樣投緣的機會就比較高，且兩人都是對於感受非常敏感的人。天蠍座常常給人神祕、猜不透的感覺，雙魚座有時也會故作神祕感，因此兩人對一般人來說，都有種不易親近的感覺，但矛盾的是，這也是他們的魅力之一。 |

## 魔羯座 速配指數：87 分

魔羯座和天蠍座的個性都屬於比較內斂型的，喜歡且習慣把真正的情緒隱藏起來，雖然他們外表總是表現得很冷靜，但有時候內心已是波濤洶湧的狀態了！總是充滿自信的天蠍座，欣賞在特地領域優秀的人，而魔羯座則是對於專一領域非常努力的人，因此他們看對眼的機率很高。

## 處女座 速配指數：84 分

溫柔善解人意的處女座，遇上霸氣的天蠍座，這組合幸福指數也不錯，是可以互相依靠的關係哦！略帶神祕感的天蠍座，常常表現地內斂有禮，不輕易表現出真實的情緒，這種特性對於處女座來說，可是大大有吸引力！

附　　錄

# NU´ EST
# 年度大事記

| 2011 年 |
| --- |
| 出道前，以 Pledis Boys 之名，代言運動品牌 New Balance。 |

| 2012 年 |
| --- |
| **2012 年 1 月** |
| 出道前，登上所屬經紀公司發行的雜誌《PLEDIS BOYS MAGAZINE》封面。 |
| **2012 年 3 月 15 日** |
| 於韓國 Mnet 音樂節目《M! Countdown》正式出道，首張單曲〈FACE〉發行。 |
| **2012 年 5 月 21 日** |
| 公告官方粉絲名為「L.O.Λ.E」，為韓文團名「뉴이스트」的子音字母「ㄴㅇㅅㅌ」，唸法同英文「LOVE」。 |
| **2012 年 7 月 11 日** |
| 發行首張迷你專輯《Action》，主打歌為〈Action〉，後續曲為〈Not Over You〉。 |
| **2012 年 8 月 11 日起** |
| 於泰國、澳洲、新加坡及馬來西亞舉行首場粉絲見面會《The 1st Face to Face》 |
| **2012 年 10 月 13 日** |
| 前往美國參與 KCON 演唱會，擔任表演嘉賓。 |

| 2013 年 |
| --- |
| **2013 年 2 月 13 日** |
| 發行第二張韓文迷你專輯《Hello》回歸樂壇，並舉行新輯紀念迷你演唱會《SHOW TIME! NU'EST TIME! in Seoul》。 |
| **2013 年 3 月 15 日** |
| 於日本東京舉行韓國出道 1 週年活動《NU'EST Debut 1st Anniversary Live ～ Show Time ～》。 |
| **2013 年 6 月 7 日起** |
| 於東京、名古屋、新加坡及台北舉行演唱會《NU'EST 2013 L.O.Λ.E TOUR》。 |

| |
|---|
| **2013 年 8 月 22 日** |
| 發行第三張韓文迷你專輯《Sleep Talking》。 |
| **2013 年 11 月 4 日** |
| NU'EST LOΛE's Party 於日本東京舉行。 |
| **2013 年 11 月 11 日** |
| NU'EST 加入一名中國成員符龍飛，六人組成「NU'EST-M」正式在中國出道，推出〈FACE〉和〈Sleep Talking〉的中文版歌曲。 |
| **2014 年** |
| **2014 年 3 月 21 日起** |
| 於日本大阪、東京分別舉行兩場韓國出道兩週年紀念活動《NU'EST Debut 2nd Anniversary Live ～ Show Time 2 ～》。 |
| **2014 年 7 月 9 日** |
| 以首張韓文正規專輯《Re:BIRTH》及主打歌〈Good Bye Bye〉回歸韓國樂壇。 |
| **2014 年 7 月 30 日** |
| 在日本發行 BEST ALBUM《NU'EST BEST IN KOREA》，宣布正式在日本出道。 |
| **2014 年 8 月 18 日起** |
| 於名古屋、大阪及千葉舉行首次日本巡迴演唱會《NU'EST Japan Tour 2014 ～ One L.O.Λ.E ～》。 |
| **2014 年 9 月 18 日起** |
| 於墨西哥、祕魯、智利及巴西進行拉丁美洲巡演。 |
| **2014 年 11 月 5 日** |
| 發行首張日本單曲〈Shalala Ring〉。 |
| **2014 年 11 月 22 日起** |
| 於法國、芬蘭、波蘭、羅馬尼亞及義大利進行歐洲巡迴演唱會《2014 Re:SPONSE EUROPE TOUR!》 |

| 2015 年 |
|---|
| **2015 年 1 月 31 日** |
| NU'EST Re:BIRTH 泰國粉絲見面會。 |
| **2015 年 2 月 27 日** |
| NU'EST 推出韓文特別單曲專輯《I'm Bad》。 |
| **2015 年 3 月 15 日** |
| 韓文特別單曲專輯《I'm Bad》限量版，在 NU'EST 出道三週年紀念日發行 5000 張，並於首爾舉行見面會。 |
| **2015 年 3 月 21 日起** |
| 於名古屋、大阪、福岡、東京、札幌及仙台展開日巡《NU'EST JAPAN TOUR 2015-SHOWTIME 3》。 |
| **2015 年 5 月 2～3 日** |
| 展開加拿大、美國巡演。 |
| **2015 年 5 月 20 日** |
| 發行第二張日文單曲《NA.NA.NA. 淚》。 |
| **2015 年 8 月 9 日** |
| NU'EST「SUMMER VACATION」韓國粉絲見面會。 |
| **2015 年 8 月 30 日起** |
| 於薩爾瓦多、巴西、哥倫比亞舉行演唱會《NU'EST WORLD TOUR CONCERT RE:VIVE》 |
| **2015 年 10 月 16 日、11 月 21 日** |
| 於日本東京、札幌舉行《Bridge the World》專輯發行紀念特別 Live |
| **2015 年 11 月 18 日** |
| 發行首張日文專輯《Bridge the World》。 |
| 2016 年 |
| **2016 年 1 月 9 日** |
| NU'EST 共同演出、REN 主演的日本電影《Their Distance》於日本上映。 |

| |
|---|
| **2016 年 2 月 17 日** |
| 以第四張韓文迷你專輯《Q is.》回歸，帶來全新主打歌〈Overcome〉。專輯中收錄了成員們的自創曲，白虎也參與了專輯製作。 |
| **2016 年 5 月 1 日起** |
| 於日本大阪、東京舉行演唱會《NU'EST LIVE TOUR ～ SHOWTIME4 ～》 |
| **2016 年 8 月 29 日** |
| 發行第五張韓文迷你專輯《CANVAS》，舉行回歸 showcase，這張專輯的銷售和成績是出道以來最差的，NU'EST 陷入愁雲慘霧中。 |
| **2016 年 10 月 29 日起** |
| 於大阪、名古屋、東京、仙台、福岡及札幌舉行演場會《NU'EST JAPAN TOUR ～ ONE FOR L.O.Λ.E》 |
| **2017 年** |
| **2017 年 2 月 24 日** |
| Pledis 娛樂在 NU'EST 官方 Cafe 宣布暫停團體活動，除了 ARON 因傷休養，JR、白虎、旼炫、REN 以本名參加《PRODUCE 101 第二季》選秀節目。 |
| **2017 年 6 月 19 日** |
| Pledis 娛樂宣布，NU'EST 的旼炫因為獲選為 WANNA ONE 的一員，礙於合約問題，他得暫停 NU'EST 活動直至 2018 年 12 月 31 日。這段期間，NU'EST 以四人組回歸。 |
| **2017 年 6 月 18 日～ 6 月 24 日** |
| 第 25 週韓國 Gaon 排行榜數位音樂排行榜，NU'EST 已發行超過四年的〈Hello〉於 Gaon 榜上逆行至第 20 名 |
| **2017 年 7 月 6 日** |
| 〈Hello〉在音樂節目《人氣歌謠》和《音樂銀行》中逆襲回榜。 |
| **2017 年 7 月 14 日** |
| 公開重新拍攝的 MV〈Hello（2017.ver）〉。 |

| |
|---|
| **2017 年 7 月 25 日** |
| NU'EST W 分隊發行單曲〈If You〉，新曲發表後，第一小時在韓國 Genie、Bugs、Naver 等音源網站佔據冠軍。 |
| **2017 年 7 月 28 日** |
| 7 月 25 日的 V live 直播重播後，隔日破一億觀看人次。 |
| **2017 年 8 月 9 日** |
| NU'EST 於 8 月 26 日～ 8 月 27 日三天舉行「L.O.Λ.E & DREAM」見面會，門票開賣後，於 3 分鐘內銷售一空。 |
| **2017 年 9 月** |
| 韓國最大電影院集團 CJ CGV 獨家上映 NU'EST 共同主演的日本電影《Their Distance》。 |
| **2017 年 10 月 10 日** |
| NU'EST W 以新專輯《W, HERE》以及主打歌〈WHERE YOU AT〉回歸。 |
| **2017 年 10 月 19 日** |
| 以〈WHERE YOU AT〉在 Mnet《M! Countdown》奪得出道五年以來，首個音樂節目的一位。 |
| **2017 年 10 月 29 日起** |
| 於台北、香港舉行演唱會《NU'EST W SPECIAL CONCERT》。 |
| **2017 年 11 月 15 日** |
| NU'EST W 在首爾蠶室綜合體育場，以《W, HERE》專輯於第 2 屆《亞洲明星盛典》獲得「歌手部門最佳演藝人」。 |
| **2017 年 11 月 29 日～ 12 月 1 日** |
| NU'EST W 於第 19 屆《Mnet 亞洲音樂大獎》獲得「年度發現大獎」。 |
| **2017 年 11 月 30 日～隔年全年度** |
| NU'EST 全員代言保養品牌 LABIOTTE，擔任韓國區代言人。 |
| **2017 年 12 月 23 日** |
| NU'EST W 發行首次電視劇原聲帶作品，演唱 tvN 電視劇《花遊記》原聲帶歌曲〈Let Me Out〉。 |

| 2018 年 |
|---|
| **2018 年 1 月 1 日** |
| 正式公告為 Deep Teal #00313C 和 Vivid Pink #E31C79 為官方應援色，不再使用過去的螢光淡粉紅。 |
| **2018 年 1 月 13 日～1 月 14 日** |
| NU'EST W 於京畿道日山 KINTEX，獲得《金唱片獎》的「本賞」，這也是他們繼出道第一年入圍「新人獎」後再次入圍且得獎。 |
| **2018 年 1 月 15 日** |
| 第 27 屆《首爾歌謠大賞》，NU'EST W 以《W,HERE》獲得「本賞」。 |
| **2018 年 2 月 14 日** |
| NU'EST W 於第 7 屆《Gaon Chart K-POP 大獎》獲得「火熱表演獎」。 |
| **2018 年 3 月 16～18 日** |
| NU'EST W 首度在韓國舉行單獨演唱會《DOUBLE YOU》，三場門票開賣後火速搶購一空。並且於 4 月及 5 月在曼谷、台灣舉行演唱會。 |
| **2018 年 4 月** |
| 日本電影《Their Distance》正式發行韓國版藍光及 DVD。 |
| **2018 年 5 月 6 日** |
| 《Asia Model Awards》，NU'EST W 獲得「人氣之星獎」、「亞洲特別獎」。 |
| **2018 年 6 月 25 日** |
| 帶著新專輯《WHO, YOU》回歸韓國樂壇，在首爾奧林匹克公園舉行 showcase。 |
| **2018 年 7 月 6 日** |
| 《WHO, YOU》專輯主打歌〈Dejavu〉於 KBS《音樂銀行》節目中取得一位。 |
| **2018 年 8 月 26 日** |
| NU'EST W 與 tvN 電視劇《陽光先生》合作，發行原聲帶歌曲〈AND I〉。 |

| |
|---|
| **2018 年 8 月 27 日** |
| 推出韓國 V live 獨家網路綜藝節目《NU'EST W 的 L.O.Λ.E 便當》，引領「偶像烹飪」節目的新流行。 |
| **2018 年 8 月 30 日** |
| 第 2 屆《SORIBADA 最佳音樂大獎》，NU'EST W 獲得「新韓流 ICON 賞」和「本賞」。 |
| **2018 年 10 月 1 日** |
| 成為 NCsoft 旗下角色品牌 Spoonz 的代言人，發行單曲〈I Don't Care（with Spoonz）〉及 MV，出席快閃店活動。 |
| **2018 年 11 月 1 日** |
| NU'EST W 與師弟團體 SEVENTEEN，一起擔任韓式炸雞代言人。 |
| **2018 年 11 月 26 日** |
| NU'EST W 發行最後一張專輯《WAKE,N》，於首爾舉行 showcase。 |
| **2018 年 11 月 28 日** |
| 第 3 屆《亞洲明星盛典》，NU'EST W 獲得「年度 ARTIST 獎」和「BEST MUSIC 獎」。 |
| **2018 年 12 月 7 日** |
| 《WAKE,N》主打歌〈HELP ME〉於 KBS 音樂節目《音樂銀行》獲得一位。 |
| **2018 年 12 月 10 ～ 14 日** |
| 第 20 屆《Mnet 亞洲音樂大獎》，NU'EST W 獲得「WORLDWIDE FANS' CHOICE TOP 10」。 |
| **2018 年 12 月 15 ～ 16 日** |
| NU'EST W 在首爾蠶室室內體育館舉辦《DOUBLE YOU》最後演唱會，以加開場次回報韓國粉絲的愛與支持。 |
| **2019 年** |
| **2019 年 1 月 4、5 日** |
| 第 33 屆《金唱片獎》，NU'EST W 以專輯《WHO, YOU》獲得唱片部門「本賞」。 |

**2019 年 1 月 15 日**

第 28 屆《首爾歌謠大賞》，NU'EST W 以專輯《WHO, YOU》獲得「本賞」，並被提名「韓流特別賞」。

**2019 年 1 月 27 日～ 1 月 31 日**

官方 twitter 帳號出現了「NU'EST WEEK」的字樣，JR、白虎、ARON、REN、旼炫的照片陸續發布。

**2019 年 1 月 31 日**

隊長 JR 向粉絲宣布團體與 Pledis 娛樂續約的消息。

**2019 年 3 月 15 日**

公開七週年特別單曲〈A Song For You〉。

**2019 年 4 月 3 日**

旼炫的 SOLO 單曲〈Universe〉發行。

**2019 年 4 月 12 ～ 4 月 14 日**

在首爾奧林匹克體操競技場舉行《Segno》演唱會，是 NU'EST 首次在韓國的五人單獨演唱會，三場共動員 3 萬 6 千人。

**2019 年 4 月 24 日**

《U⁺ 5G THE FACT MUSIC AWARDS》頒獎禮上，NU'EST 獲得「最佳藝人獎」，NU'EST W 獲得「FAN N STAR 名人堂歌手獎」，JR 和 ARON 分別獲得個人獎項「FAN N STAR 名人堂個人獎」。

**2019 年 4 月 29 日**

以第六張韓文迷你專輯《Happily Ever After》正式回歸韓國樂壇。

**2019 年 4 月 28 日**

出道曲〈FACE〉MV 在 YouTube 的觀看次數突破一億次。

**2019 年 4 月 29 日**

第六張韓文迷你專輯《Happily Ever After》主打歌〈BET BET〉公開，在國內及世界各地拿下各項冠軍。

**2019 年 5 月 8 日**

於 MBC 音樂節目《SHOW CHAMPION》，以歌曲〈BET BET〉拿下出道 7 年來第一個五人合體音樂節目一位！

| |
|---|
| **2019 年 5 月 9 日** |
| 於 Mnet 電視台《M! Countdown》音樂節目中，以滿分 11000 分成為該節目第 5 組以滿分榮登冠軍的歌手。 |
| **2019 年 5 月 10 日** |
| 以第六張韓文迷你專輯《Happily Ever After》，在 KBS 音樂節目《Music Bank》，連續獲得第三次一位，這也是五人獲得的第一個無線台一位。 |
| **2019 年 7 月 20 日起** |
| 開啟海外巡演《Segno》，以泰國曼谷為起點，陸續在香港、雅加達、馬尼拉、吉隆坡、台北等城市進行 7 場演唱會。 |
| **2019 年 7 月 24 日** |
| 獲得《年度品牌大賞》的「最佳男子團體部門獎」。 |
| **2019 年 10 月 21 日** |
| 以第七張韓文迷你專輯《The Table》回歸，在慶熙大學和平殿堂舉行 showcase，歌曲陸續於各大排行榜上奪冠。 |
| **2019 年 10 月 30 日** |
| 第七張韓文迷你專輯《The Table》主打歌〈LOVE ME〉，於 MBC 音樂節目《SHOW CHAMPION》奪得此次回歸的第一個音樂節目一位。 |
| **2019 年 10 月 31 日** |
| 專輯《The Table》主打歌〈LOVE ME〉，於 Mnet《M Countdown》再度獲得音樂節目一位。 |
| **2019 年 11 月 1 日** |
| 專輯《The Table》主打歌〈LOVE ME〉，在 KBS《Music Bank》拿下此次回歸第三個一位，也是第一個無線電視台一位。 |
| **2019 年 11 月 2 日** |
| 在 MBC 電視台《Show! 音樂中心》拿下此次回歸第四個一位，也是 NU'EST 出道以來，首次在《Show! 音樂中心》獲得一位。 |

| |
|---|
| **2019 年 11 月 3 日** |
| 在 SBS《人氣歌謠》獲得此次回歸第五個一位，也是 NU'EST 首次在此音樂節目獲得一位。NU'EST 第七張迷你專輯《The Table》以主打歌〈LOVE ME〉橫掃各大音樂節目成了「五冠王」。 |
| **2019 年 11 月 15 日～ 11 月 17 日** |
| NU'EST L.O.Λ.E PAGE 粉絲見面會，於首爾奧林匹克體操競技場，舉行一連三天三場。 |
| **2019 年 11 月 26 日** |
| 第四屆《亞洲明星盛典》，NU'EST 獲得「ASIA CELEBRITY 獎」和「AAA BEST MUSICIAN 獎」。 |
| **2020 年** |
| **2020 年 1 月 4、5 日** |
| 第 34 屆《金唱片大賞》，NU'EST 以《Happily Ever After》獲得「唱片部門本賞」和「柯夢波丹藝人賞」。 |
| **2020 年 1 月 23 日** |
| 第 8 屆《Gaon Chart K-POP 大獎》，NU'EST W 以專輯《WHO, YOU》獲得「2019 年第二季年度歌手專輯獎」。 |
| **2020 年 1 月 30 日** |
| 第 29 屆《首爾歌謠大賞》，NU'EST 獲得「本賞」。 |
| **2020 年 5 月 11 日** |
| NU'EST 第八張迷你專輯《The Nocturne》發行，一推出就橫掃韓國各大排行榜。 |

國家圖書館出版品預行編目 (CIP) 資料

我愛 NU'EST：締造逆襲神話的奇蹟男團 / Miss
Banana 作 .-- 初版 .-- 新北市：大風文創 ,2020.06
面；公分 . -- (愛偶像；19)
ISBN 978-957-2077-95-5（平裝）

1. 歌星 2. 流行音樂 3. 韓國

913.6032                                    109004505

愛偶像 019

# 我愛 NU'EST
## 締造逆襲神話的奇蹟男團

作　　者／ Miss Banana
主　　編／林巧玲
編輯企劃／大風文化
插　　畫／ Q 將
封面設計／ hitomi
內頁設計／陳琬綾
發 行 人／張英利
出 版 者／大風文創股份有限公司
電　　話／（02）2218-0701
傳　　真／（02）2218-0704
網　　址／ http://windwind.com.tw
E - M a i l ／ rphsale@gmail.com
Facebook ／ http://www.facebook.com/windwindinternational
地　　址／ 231 台灣新北市新店區中正路 499 號 4 樓

香港地區總經銷／豐達出版發行有限公司
電　　話／（852）2172-6533
傳　　真／（852）2172-4355
地　　址／香港柴灣永泰道 70 號 柴灣工業城 2 期 1805 室

初版一刷／ 2020 年 06 月
定　　價／新台幣 280 元